KB146216

천사 도감

ANGELOLOGY

일러스트로 보는
224명의 천사들

안제미 라비올로 지음 | 이리스 비아지오 그림

Hans Media

CONTENTS

역사, 전설, 종교

대천사

역사, 전설, 종교

머리말

옛날에 천사가 있었다면 지금은 슈퍼 히어로가 있다. 우리 인간은 자신이 혼자가 아니며, 위급한 순간에 자신보다 더 강한 누군가가 지켜줄 것이라 생각하곤 한다. 더 중요한 점은 인간이 늘 또 다른 차원의 존재에 대해 의문을 품어왔고 그 존재와 의사소통하는 방법을 궁금해했다는 사실이다. 신의 메신저이자 중재자인 천사의 모습이 많은 문화에 존재하는 것도 그 때문이다.

이 책의 주제는 길을 완성하는 것이다. 신으로 시작해서 천사들의 계급을 거쳐 인간에게 이르는 길. 영적 진화란 모든 인간이 존재적 질문에 대한 고찰을 통해 스스로 진보하고 향상하는 것을 뜻한다. 이와 같은 개인의 영적 진화를 통해 단계를 거슬러 올라갈 수도 있다. 그와 동시에 천사 계급에 대한 설명은 신의 발현 체계를 재구성하는 데 도움이 될 것이다. 신의 발현은 본래의 명령을 생각으로 옮기고 결국 그것을 다시 물질적 표현으로 옮겨서 피조물이 자신의 정체성과 특성을 짐작하도록 하는 것이다.

방법론에 관한 메모

이 책에 담긴 해석의 의도는 지금껏 천사에 관해 쓰인 모든 내용을 포함한다는 전제 없이, 호기심을 일으키고 새로운 생각을 자극하는 것이다. 천사의 능력을 발견하기 위한 영적 여정에 독자분들과 동행하고자, 자료들을 간략하게 설명해 놓았다.

자료에 관한 메모

성경: 유대교도와 기독교도를 위한 경전인 성경은 다른 시대에 다른 언어로 쓰인 책 72권으로 이루어져 있다. 유대교와 기독교에서 모두 인정하는 구약과, 예수 그리스도의 삶을 이야기하는 기독교의 성서 신약으로 나뉜다.

에녹서: 기원전 1세기에 쓰인 외경[1]이며 5권으로 구성되어 있다. 그중 가장 잘 알려진 책은 제1권 '감찰 천사들의 책'으로, 하느님이 인간을 돕기 위해 지구로 보낸 천사 200명의 이야기다. 에녹서 외에 슬라브어로 된 에녹2서와 히브리어로 된 에녹3서도 있다. 에녹3서는 5세기 혹은 6세기경에 랍비 이스마엘 벤 엘리샤가 고대에 더 많은 토대를 두고 쓴 책이다.

에녹2서: 구약의 외경으로 서기 1세기에 슬라브어로 쓰였다. 에녹이 일곱 천국을 거쳐 신이 있는 곳에 도달하는 여정을 이야기한다. 도달한 곳에서 에녹은 대천사 메타트론이 된다.

솔로몬의 유언: 서기 1세기에 쓰인 이 구약의 외경은 솔로몬왕이 지은 것으로 여겨지는, 솔로몬왕에 대한 이야기이다. 솔로몬왕은 자신의 신전을 짓기 위해 미카엘에게 선물 받은 마법 반지로 악마들을 부렸던 사람이다.

바돌로매 복음서: 신약의 외경이며 예수의 열두 제자 중 바돌로매가 지은 것으로 여겨진다. 이 복음서가 본래 주를 이룬 시기는 3세기와 4세기로 추정된다. 이 책의 필사본은 두 권이며 한 권은 오스트리아 빈에, 다른 한 권은 이스라엘 예루살렘에 보존되어 있다.

코란: 이슬람교의 경전으로 서기 600년경 선지자 마호메트가 신께 받은 계시들을 담고 있다.

1 外經, 70인 역(譯) 그리스어로 된 〈구약성서〉에는 들어 있으나 히브리어 성서에는 빠져 있는 책

천사이자 메신저, 신의 발현 그리고 천사의 수

오직 하나의 신을 믿는 일신교에서 신의 메신저이자 인간의 수호자인 천사는 강력한 존재이면서, 신비로운 존재다. 히브리 문화에 앞서 생겨난, 여러 신을 믿는 다신교(고대 페니키아, 페르시아, 이집트, 아시리아-바빌로니아, 그리스의 종교)에도 이미 비슷한 생명체가 존재했다. 다신교 시대에 이 생명체들은 자연 현상을 대변하고 인간을 보호했다. 하지만 천사의 존재가 필요하게 되고 천사의 수가 더 잘 정립된 것은 일신교 시대였다. 천사의 역할은 멀고 닿을 수 없는 신의 영역과 인간의 영역 사이를 중재하는 것이었다. 천사의 중요성과 오래된 기원 때문에 수천 년에 걸쳐 천사의 수에 대한 많은 이론이 제기되었다. 유대교 신비주의 사상인 카발라에 따르면 72명의 천사가 존재하며 그들의 이름은 하느님을 부르는 데 사용되었던 고대 성경 속 거룩한 네 글자[2]에 드러나 있다. 천사의 이름은 출애굽기의 세 절(14:19~21)에 나오는 문자를 3개씩 묶어서 만드는데, 이 216개의 문자를 모두 합치면 하느님의 진정한 이름이 된다. 가톨릭교에서는 세 명의 대천사(미카엘, 가브리엘, 라파엘)만 인정하지만, "내가 또 많은 천사의 음성을 보고 들으니, 그 수가 만만이요, 천천이라."(요한계시록 5:11)라는 이 구절을 보면 천사의 수가 셀 수 없을 정도로 많았다는 것을 암시하는 듯 보인다. 코란은 두 명의 대천사(미카엘, 가브리엘)만을 인정한다. 그들은 이슬람의 성스러운 책에 영감을 불어넣는 자들이다. 그밖에 심판의 날이나 죽음과 관련된 천사들도 있다. 나머지 외경 및 널리 알려진 밀교 전통에 따르면 세상을 떠받치는 7명의 천사가 있는데, 행성 천사인 이들은 돌아가면서 황도 십이궁 천사 12명과 태음 주기 천사 28명을 다스린다.

2 Tetragrammaton, 여호와 또는 야훼의 이름을 나타내는 히브리어 네 자음(YHWH)을 일컫는다.

천사의 위계질서와 이름

서기 5세기~6세기경, 디오니시우스를 사칭한 아테네의 학자 아레오파기타가 천사의 분류를 체계화했다. 첫째는 신이 어떻게 만물에 대한 지식을 전하고 천지를 창조했는지 설명하기 위해, 둘째는 어느 천사가 인간과 가장 가까운지 보여주기 위해서였다.

그 개요에 따르면, 천사에게는 세 가지 위계 혹은 영역이 있으며 각 영역마다 세 품계 혹은 계급이 있다. 제1영역은 신과 가장 가까운 천사들로 이루어져 있고 치품천사(熾品天使, Seraphim), 지품천사(智品天使, Cherubim), 좌품천사(座品天使, Thrones) 계급을 포함한다. 고대에는 각 계급이 행성의 궤도와 관련 있었다. 행성의 궤도에서 생겨나는 신비한 화음은 세상을 통솔하는 원칙을 나타내는 천체의 음악 혹은 우주의 음악으로 불렸다.

신에게서 인간을 향해 나아갈 때, 천사의 제1계급은 치품천사다. 그들은 가장 높은 하늘에 있고 신과 가장 가까이 있다. 그들은 신에 대한 사랑으로 불타고 신의 빛으로 환히 빛나지만, 신을 똑바로 바라볼 수는 없다. 이는 그들조차 신의 창조 능력을 완전히 파악할 수 없음을 뜻한다. 치품천사는 여섯 개의 날개를 갖고 있다. 얼굴을 가리기 위한 날개 두 개와 발을 덮기 위한 날개 두 개, 날기 위한 날개 두 개이다. 지품천사는 신의 왕좌 너머, 별이 빛나는 밤에 앉아 그곳에서 신을 응시한다. 그들은 치품천사의 제도를 취해 그것을 생각으로 바꾼다. 고대에는 에덴의 수호자로 여겨졌고, 바로크 시대에 사랑스러운 푸티[3]로 표현되기 전에는 네 개의 날개와 네 개의 얼굴을 가진 형상으로 묘사되었다. 얼굴은 각각 인간, 황소, 사자, 독수리의 모습을 하고 있었다. 좌품천사는 신의 왕좌 가까이에 앉아 있으며, 그들은 지품천사의 생각을 취해 그것을 행동으로 바꾼

다. 서로 교차하는 수레바퀴에 무수한 눈이 박힌 형상으로 묘사된다.

　제2영역은 주품천사(主品天使, Dominions), 역품천사(力品天使, Virtues), 능품천사(能品天使, Powers)를 포함한다. 주품천사는 홀(忽)을 들고 있으며 치품천사와 지품천사에게 임무를 받거나 신께 직접 임무를 받기도 한다. 그들은 낮은 계급에 속하는 천사의 활동을 규제한다. 포티튜즈(Fortitudes)라고도 불리는 역품천사는 전투적인 천사로 신의 메시지를 모으고 땅에서 진화하는 모든 것을 대표해 역사의 큰 변화들을 도맡아 처리한다. 능품천사는 화려하고 가볍다. 그들은 다양한 규율에 대한 지식을 대변하고 역사를 수호한다.

　마지막 제3영역은 권품천사(權品天使, Principalities), 대천사(大天使, Archangels), 천사(天使, Angels)로 구성된다. 권품천사는 새로운 생각과 발명을 장려하고 국가와 정치, 상업을 감독한다. 대천사는 인간의 훌륭한 상담자이자 옹호자이다. 천사는 인간을 지켜보고 개개인의 양심을 고취시킨다. 대천사 계급의 천사는 다른 계급의 천사를 이끄는 대천사와 혼동될 때가 많다. 그 둘을 가리킬 때 같은 용어를 사용하기 때문이다.

3 putti, 예술 작품에서 주로 벌거벗고 때로는 날갯짓을 하는 통통한 남자 아이

11

천사의 성별

천사는 순수한 영혼이자 신의 직접적 발현으로 신성(神性)의 일부를 지니고 있다. 하지만 천사가 지닌 부분적 신성의 합은 완전한 신의 본질이 아니라 늘 하나의 일부분만을 만들어낸다. 영혼인 천사에게는 몸도 없고 성별도 없다.

성 토마스 아퀴나스는 천사가 어떤 겉모습이든 나타낼 수 있는 순수한 형태를 지녔다고 썼다. 천사는 땅에 내려올 때 우리를 겁먹게 하지 않으려고 인간으로 보이는 쪽을 택한다. 천사는 물질의 한계를 알고 있다. 그 한계란 물질이 의식에 도달하려면 감각에 의존해야 한다는 점이다.

서양 미술에서 천사가 남성으로 묘사되는 것은 역사 전반에 걸친 가부장적 문화의 영향 때문이다. 하지만 천사의 얼굴을 더 자세히 보면 여성적 특성이 드러난다. 그러한 발상은 여성스러움을 이용하여 신성한 아름다움을 묘사하기 위해 그리고 남성과 여성을 둘 다 담고 있는 성령의 이중적 본성을 강조하기 위해 나온 것이었다.

이 해석을 뒷받침하는 성경 구절이 몇 개 있다. 그중 한 구절(창세기 3:22)에 지품천사 두 명이 에덴동산을 지켰고 그들은 창조의 양면을 나타내기 위해 늘 짝을 지어 걷는다고 나와 있다. 많은 문화와 전통에서처럼 우리 세상은 선과 악, 서로 의존하고 끊임없이 교류하는 상반된 것들 사이에서 생겨나는 지속적 긴장의 결과물이다. 그것들 위에는 본질적으로 추상적이고 신성한 합일(Unity)만이 있다. 이 합일은 모든 내적 분열을 능가하고 초월한다.

천국에서 일어난 전쟁

"난 섬기지 않겠어! 절대로!" 이것은 반항적 인간성이 드러난 최초의 외침이었다. 이 말을 한 자는 완벽하고 눈부신 아름다움으로 신을 가장 많이 닮았던 천사 루시퍼였다. 그는 다른 치품천사들처럼 신의 얼굴을 쳐다보는 것이 금지되었을 뿐만 아니라 신이 자신의 아들을 낳아 인류와의 중재자 역할을 할 자로 인간 여인을 택했을 때는 모욕도 당했다. 루시퍼는 살과 피로 만들어진 인간, 즉, 천사의 본성인 순수한 영혼과 관련해 아무런 가치도 없는 인간이 아니라 자신이 그 자리에 선택되었어야 한다고 생각했기 때문이다.

루시퍼가 처음으로 반항하던 순간에 그는 신을 바라보고 있지 않았다. 신의 결정으로 억압을 당하는 것 같다고 느낀 자기 자신과 자신의 욕망에 주목하고 있었다. 신의 의지를 초월해 개인주의를 내세운 이 새로운 상황에 대해 루시퍼가 깊은 생각에 빠져 있을 때 형제이자 친구인 미카엘이 조롱하는 투로 묻는 소리가 들렸다. "누가 신과 같은가?" 이는 곧 두 천사가 이루었던 성스러운 단짝 관계의 끝이자 전쟁의 선포였다.

이렇게 일어난 동족 간의 전투는 천국을 혼란에 빠뜨렸다. 적어도 천국에서는 빛이 어둠을 지배해야 하며 용은 불타올라야 한다. 루시퍼와 그의 추종자들은 정의의 분노에 맞서지 못하고 번갯불처럼 추락해 빛에서 영원히 추방당했다. 루시퍼는 형벌을 피할 수 없다는 사실을 알았지만, 배신당한 연인처럼 분노가 자신을 삼키고 지배하도록 내버려두었다. 루시퍼가 추락하자 미카엘은 하늘 위 군대의 우두머리 자리에 올랐다. 천국에서 일어난 전쟁을 계기로 각각의 군대를 가지고 있던 선의 세력과 악의 세력이 분열되었다.

감찰 천사

 천사들도 가끔 실수를 저지른다. 에녹서 제1권 감찰 천사들의 책에 따르면, 인간은 일부 천사들의 불복종 때문에 땅을 경작하고 금속을 다루는 능력을 갖게 되었다. 하느님은 인간들을 돕고 살피려고, 훗날 그리고리(Grigori)로 알려진 200명의 천사를 지구로 보냈다. 하지만 지구에 도착하자마자 그들은 세속적인 것들에 대한 열망에 압도당했다. "각자 한 여자를 택해 아내로 삼고 관계하며 자신들을 더럽히기 시작했다. 그들은 여자들에게 부적과 마법, 뿌리 자르는 법과 식물에 관한 지식을 가르쳤다. 그 여자들이 잉태하여 거인을 낳았는데, 그 키가 3천 엘[4]이었다."(에녹서, 감찰 천사들의 책 7:1-2) 하느님은 감찰 천사들이 지구에 머물며 저지른 부정을 보고 그들을 벌하기 위해 천사 미카엘과 가브리엘, 우리엘과 수리엘을 보내기로 결정했다. 하느님은 타락한 천사들의 우두머리인 사미야자(Samyaza 또는 Semeyaza)와 나머지 천사들을 저지하라고 미카엘에게 명했다. "자신의 자손이 서로 죽여 사랑하는 이들이 멸망하는 것을 보게 한 다음 그들이 심판을 받고 종말을 맞는 날까지, 영원한 심판이 끝날 때까지 그들을 70세대 동안 땅의 골짜기에 묶어두어라. 타락한 자들의 영혼과 감찰 천사의 자식들이 인간에게 해를 끼쳤으니 그들을 모두 죽여라."(에녹서, 감찰 천사들의 책 10:11~15). 감찰 천사들은 천국에서 지구의 중심으로 추락해 여전히 산골짜기에 묶여 있다.

4 ell, 옛 길이의 단위로 약 115cm이다.

달의 천사와 외경에 나오는 천사

밀교 점성술과 이후 카발라에 따르면, 가브리엘이 인간에게 전할 우주적이고 신성한 에너지를 모으는 곳은 달이다. 그는 천국의 상층부에서 메시지를 수집해 그것들을 천사 28명에게 분배한다. 그들은 각각 하나의 영적 능력 혹은 특성을 나타내며, 메시지를 전달하고 그 결과로 달의 주기를 조절한다.

임무를 맡은 천사들은 인간에 대한 자신들의 친화력을 이용해 인간의 영혼에 재능과 사고력을 심어준다. 그 재능과 사고력은 경험으로 치환할 수 있다. 이후에 본래 메시지로부터 생성된 행동의 결과는 달로 되돌아가고 그곳에서 정렬되어 상위 천사 계급에게 다시 보내진다.

외경인 '솔로몬의 유언'에는 치유 천사가 나온다. 그들은 마법으로 사람들을 치유한다. 이는 마법을 인정하지 않는 현대 가톨릭 신앙에 어긋나는 개념이다.

행성 천사와 황도 십이궁 천사는 천사와 행성 사이의 아주 오래된 유대를 활용해 별과 행성의 움직임을 규제한다. 별과 행성은 번갈아가며 지구에 영향을 준다. 천사와 별 사이의 관계는 천사와 자연 현상 사이의 관계만큼이나 오래되었다. 과학 지식이 보급되기 전에는 어떤 자연 현상에 대한 설명이 필요할 때 이 관계가 답이 되어주었다.

수호천사

영적 진화의 경로에 따라 우리는 각자 살아 있는 동안 수호천사를 가질 수 있다. 태어날 때, 우리는 흔히 죽은 가족의 영혼으로부터 보호를 받는다. 우리가 수호성인의 이름을 얻거나 수호성인의 축일에 태어난 경우, 그 수호성인의 보호를 받을 수도 있다. 어떤 문제가 생기면 우리는 해결책을 찾도록 도와달라고 수호천사에게 기도할 수 있다.

실제로 당신은 당신과 가장 가까운 천사부터 가장 먼 천사까지 윤곽을 그려볼 수 있다. 당신의 수호천사와 죽은 자의 화신으로 시작해 황도 십이궁 천사와 행성 천사로 끝나는 윤곽을. 카발라에 따르면 성경 속 거룩한 네 글자의 천사들은 달력의 특정한 날과 연관된 수호천사이기도 하다. 72명의 천사는 각각 그 천사가 다스리는 닷새 혹은 엿새 중에 태어난 아이들에게 선물을 가져다준다. 하지만 그 기간에 태어나지 않은 사람들도 천사의 선물이나 능력을 받기 위해 원하는 특정 천사에게 기도할 수 있다. 각 천사와 연관된 날들은 양자리를 나타내는 0도에서 시작해 계산되는 황도 십이궁도와 일치한다. 천사는 그 공간에 거주하며 그곳에서 해당 기간에 태어난 사람들의 삶에 영향력을 행사한다.

대천사

영적 진화는 우리가 자신에게 묻는 질문들을 통해 일어난다. 나는 누구인가? 나는 어디에서 왔는가? 사랑은 무엇인가? 고통은 왜 존재하는가? 아름다움이란 무엇인가? 이 질문들에 대한 답이 각자의 영적 진전을 결정하여 의식 수준을 높이고 신에게 가까이 다가갈 수 있게 한다.

존재적 질문으로 시작하는 다음 장들에서는 히브리와 가톨릭, 이슬람 전통의 주요 대천사들에 대한 설명이 나온다. 대천사 열한 명을 다룰 텐데, 카발라에 따르면 그중 아홉 명은 각각 하나의 천사 계급을 감독한다. 아홉 명에는 고대 가톨릭 전통에서 인정하는 대천사 일곱 명(현재는 누가복음에 이름이 소개된 천사인 미카엘, 가브리엘, 라파엘만 인정한다.)과 코란이 인정하는 대천사 두 명(이슬람의 성스러운 책에 영감을 불어넣는 자들인 미카엘과 가브리엘)이 포함된다. 이들에 더해 지구의 에너지 영역을 관장하는 대천사 산달폰과 가톨릭 교리에 따라 배제된 고대 대천사 우리엘이 있다.

대천사는 왜 그렇게 중요하게 여겨지는 걸까? 신과의 거리가 가장 가깝다고 여겨지는 천사가 제1영역의 천사인데도 불구하고 주요 종교들에서는 전통적으로 대천사에게 더 많은 공간을 할애했다. 이는 대천사가 제8계급에 속하는 천사로 그치는 것이 아니라 그들의 이름이 가리키듯 '우월한 천사'이기도 하기 때문이다. 실제로 대천사는 각 천사 계급의 우두머리 천사이자 특별한 경우에는 다른 계급의 천사들을 조직하고 이끄는 임무를 맡았던 천사이다.

제1영역의 천사인 치품천사와 지품천사, 좌품천사는 순수 에너지의 실체로 여겨진다. 구조상 그들은 인간과 직접 교류하거나 지구에 접근하는 것이 불가능하다. 위계를 통해 신성한 에너지와 메시지를 나타내라는 확실한 명령이 있으므로 제1영역의 천사들은 하위 영역의 천사들을 거쳐 인간과 소통한다. 따라서 대천사도 발현 순서대로 소개된다. 신과 가장 가까운 천사부터 지구와 가장 가까운 천사까지. 인간과 가장 가까운 천사로 시작해 각 장의 순서를 거꾸로 읽는 것도 가능하다. 그렇게 읽는 방식은 인간의 근원적 질문을 통해 완성되는 영

적 진화의 길을 드러내줄 것이다. 인간의 근원적 질문들은 세속적 세계와 신성한 세계에 대한 의식을 높인다. 대천사는 모든 인간의 존재에 영향을 미치는 명확한 임무를 갖고 있다. 대천사들의 끊임없는 노력 덕분에 인간은 세속적인 생활을 하면서도 영적 만족을 얻을 수 있다.

기호 범례

능력

이슬람 전통에 따른 분류

가톨릭 전통에 따른 분류

히브리 전통에 따른 분류

외경과 고대 점성술, 신학과 신지학 전통, 밀교 전통에 따른 분류. 환기 마술[5]과 농민 문화, 신비 종교도 포함한다.

유대교 및 가톨릭교 분류에 따른 수호천사 명단에 속한다.

5 영혼을 마술사의 외부 특정 영역에 나타나도록 명령하고 그 영혼을 마술사의 목적을 위해서 일하게 하는 마술 작업

⚡ 능력

마음을 깨우친다. | 예언적 환영을 보여준다.

메타트론(METATRON)

신의 오른손

이름의 뜻:

"신의 서기관" "신을 대리하는 천사" "작은 하느님(LITTLE YHWH)"

메타트론은 선과 악 사이에서 묵상하며 신의 지식을 관리한다.

치품천사 계급의 대천사

볼 수 없는 것을 믿는 게 정말로 가능할까? 온 세상과 우리 각자를 위한 신의 계획이 있을까? 가끔 어떤 느낌이 들 때가 있다. 하지만 그것은 메타트론이 신의 옆, 자신의 자리에서 보낸 덧없는 환영이다.

메타트론은 신과 가장 가까이 있는 대천사이자 신의 첫 발현, 신성보다 앞선 진리의 궁극적 질서이다. 그는 신께 직접 명령을 받은 다음 그 명령을 다른 모든 천사에게 전달한다. 성경에는 메타트론의 흔적이 많지 않다. 하지만 에녹서에는 족장 에녹이 천국으로 가는 여정을 마친 후 천사가 되었는데, 그 천사가 바로 메타트론이라고 쓰여 있다.

메타트론은 영혼의 가장 숭고한 발현이다. 그는 묵상 없이 불타오르는 사랑

으로 신의 메시지를 구현한다. 불타오르는 사랑은 메타트론을 인간에게서 멀리 떨어져 천국의 가장 높은 곳에 고정되어 있게 한다. 특별한 위치에 있는데도 불구하고 메타트론은 신의 얼굴을 바라볼 수 없다. 그와 신의 관계는 믿음과 그 믿음이 암시하는 비밀에 근거하며 이성의 눈과는 거리가 멀다. 메타트론은 선이 악을 이기는 방식으로 천상의 업무를 수행한다. 이와 마찬가지로 그의 쌍둥이 형제 산달폰은 원소들을 통제하여 땅의 에너지를 다스린다.

메타트론이 신을 똑바로 바라볼 수 없듯이 인간은 우주와 우주의 발현을 떠받치는 질서를 순간적으로 직감하는 방식을 통해서만 메타트론을 볼 수 있다. 아주 드문 경우, 인간은 깨달음을 얻고 이성적으로 이해하지 못한 채 자신들이 속한 질서를 감지할 수도 있다. 이 질서 속에서 모든 생명체는 그 나름의 존재 이유를 갖는다. 꿈과 비슷한 환영이 녹아 없어지면 느낌만 남는다. 그 느낌을 좇아 자신을 고양하고 물질적 구속에서 자유롭게 할 영성과 지식의 길로 들어설지 말지 결정하는 것은 우리 각자에게 달려 있다.

메타트론은 마음을 깨우쳐 창조의 목적을 드러내고 그 결과로 미래를 드러낸다. 그러면 개인은 자신에게 알려지고 공개된 진실을 간절히 바랄 것인지 아닌지 결정할 것이다. 메타트론은 미래의 환영을 보여주는 방식으로 인간에게 예언자가 될 수 있는 능력을 주고 선이 악의 세력을 이기도록 계획을 완수할 길을 알려준다. 저절로 실현되는 예언적 특성을 지닌 이 환영은 인간의 시간과 공간 속에서 선이 이루어지는 것을 가능하게 한다.

메타트론의 큐브

뉴에이지[6] 추세를 따르는 사람들은 생명의 대천사로도 알려진 메타트론을 성스러운 기하학적 도형인 메타트론의 큐브와 연관하여 생각한다. 큐브 안에는 창조의 지도, 자연에 존재하고 존재할 수 있는 모든 것의 지도가 보인다고 한다.

큐브는 원 13개와 직선 78개로 이루어져 있다. 곡선은 여성적인 것을 나타내고 직선은 남성적인 것을 나타낸다. 이처럼 정반대되는 두 가지 특성은 신이 메타트론에게 전하고 메타트론이 우주의 다른 모든 에너지에 전하는 것을 전부 나타내준다. 선들이 교차하면서 플라톤의 입체 5개(정사면체, 정육면체, 정팔면체, 정십이면체, 정이십면체)를 만들어낸다. 이들 입체는 원소인 불, 물, 공기, 흙 그리고 천국을 상징한다. 이 도형들은 총체성의 상징이자 하나의 원리에서 유래할 수 있는 다양한 것의 상징으로 큐브 안에서 교차하고 그곳에 함께 존재한다.

큐브 안에 있는 여섯 번째 신비로운 형체는 일종의 입체적인 '다윗의 별'로 '메르카바(Merkabah)'라고도 불린다. 이 형체는 천상의 전차를 상징하는데, 천상의 전차는 육체와 영혼과 빛의 초월적 결합을 통해 영혼을 더 높은 수준의 의식과 지식으로 실어 나른다고 여겨진다.

오늘날 메타트론의 큐브는 (과학적으로 증명되지 않은) 진동 이론을 설명하는 데 쓰인다. 진동 이론에 따르면 자연에 있는 모든 것은 에너지 진동을 전달하며 그 진동을 이용해 인간의 영혼이 화성(和聲)처럼 조화를 이룰 수 있다. 따라서 문제를 일으키는 에너지 불균형이 없어진다.

6 현대 서구적 가치를 거부하고 영적 사상, 점성술 등에 기반을 둔 생활 방식을 추구하는 영적 운동 및 사회활동, 문화 활동, 뉴에이지 음악 등을 종합해서 부르는 말이다.

능력

영적 길을 비춘다. | 지혜를 심어준다.

라지엘(RAZIEL)

사랑의 대천사

이름의 뜻:

"신의 비밀"

라지엘은 마음을 다시 일깨우고 습관의 사슬을 끊는다.

✝ ✡ **지품천사 계급의 대천사**

> 사랑이란 무엇인가? 어떤 목적에 도움이 되는가? 라지엘이 그 비밀을 밝혀준다. 우주를 떠받치는 것이 바로 사랑이다.

히브리 신화에 따르면, 라지엘은 세상의 모든 지식을 갖고 있는 대천사로 인간들이 창조의 가장 은밀한 비밀, 만물이 창조된 진정한 이유를 알 수 있도록 마음을 밝혀준다. 이것은 곧 순수한 사랑의 행위이다.

대천사 라지엘은 신이 인생의 의미를 찾게 해주리라 기대하는 자들의 양심을 일깨우는 존재이며, 영적 질서를 생각으로 바꾼다. 순수한 이성적 생각이 아니라 직관적 생각으로. 일종의 지식인 직관적 생각은 귀납적 추론 및 연역적 추론과 다르다. 깨달음은 논리라는 여과장치를 넘어서는 연상 작용을 통해 갑자기 찾아올 수 있지만, 인간의 영혼에 변화를 만들어낼 만큼 충분히 강한 인상을 남긴다.

라지엘은 인간의 마음뿐 아니라 더 깊은 무엇, 즉 양심과 의식도 비추어 인간이 자신의 영혼 안에 존재하는 선과 악을 구별할 수 있게 도와준다. 처음에 인간은 자신을 둘러싼 세상에서 선과 악을 구별한다. 하지만 때가 되면 깨우침을 얻어 자신의 내면으로 시선을 돌리고 내면에 존재하는 부정적 성향에 자신의 영혼을 묶어두는 것이 무엇인지 발견한다. 자아와 세상에 대한 이 인식이 지혜를 만들어낸다.

라지엘은 세상과 인간이 창조된 궁극적 이유를 드러내어 신의 사랑과 육체적 사랑 사이에 존재하는 차이도 보여준다. 신의 사랑은 완벽히 자유로우며 인간에게 어떤 보답도 바라지 않고 주어지는 선물이다. 모든 세속적 발현에 담긴 이 보편적 사랑의 불꽃을 인식하는 것은 영적인 길로 들어선 사람들을 인도하여 창조를 신성한 합일의 표시로 바라보게 한다. 신성한 합일은 현실에 존재하는 모순과 차이를 대체한다. 다시 깨달음을 얻어 자신을 이런 원리의 일부로 인식하는 인간들은 욕망을 보편적 사랑의 일부라고 느끼고 그 사랑을 도구로 이용해 세속적인 세상에서 똑같은 사랑을 재현하기 시작한다. 라지엘이 드러내준 사랑 덕분에 인간은 자신의 어두운 성향을 극복하고 창조된 존재에서 창조하는 존재로 나아갈 수 있다.

만물을 움직이는 사랑

"여기 힘이 다해 나의 고귀한 환상은 깨졌다. 하지만 나의 열망과 의지는 이미 일정하게 돌아가는 바퀴처럼 움직이고 있었으니, 이는 태양과 별들을 움직이는 사랑이 한 일이더라." 이것은 단테의 《신곡》 천국편 제33곡의 마지막 구절이다. 구절이 묘사하는 것은 인간의 정신에 대한 놀라움이다. 다시 깨달음을 얻으면 인간의 정신은 불가사의한 삶과 우주의 일부가 되고 마침내 만물을 움직이는 구조와 질서를 인지한다. 단테의 글은 이 환영 앞에 요동친다. 그의 여정은 그를 고양시켰다. 자신도 모르는 사이에 세속적 욕망에서 생겨난 모든 양상과 타락을 거친 후 단테는 물질적인 것에서 벗어나 모든 시대의 모든 인간이 스스로 물었던 질문에 대한 답을 찾아 여정을 이어갔다. 나는 누구인가? 세상은 무엇인가? 내가 볼 수 있는 것 이외의 것이 존재하는가? 존재한다면 그것은 무엇인가?

삶과 진리와 빛의 수수께끼가 서서히 밝혀지는 것을 보면 인간은 말문이 막힌다. 오직 신의 위대함을 생각하는 것 말고는 할 수 있는 일이 없다. 신은 만물을 구현하고, 내면에 품으면서, 그와 반대되는 것을 초월한다. 또한 신은 모든 피조물 속의 불꽃으로 보일 수 있다.

여러 종교적 전통에 따르면, 눈에 보이는 우주를 생겨나게 할 수 있었던 유일한 힘은 사랑이다. 우주의 중앙에 인간이 있다. 인간은 신 앞에서조차 양심과 자유의지, 자신의 자유를 돌볼 힘을 가지고 있다. 아무런 보답을 기대하지 않고 만물을 창조한 것은 더 숭고한 의지가 있기에 가능한 일이다. 원한다면 인간은 자신의 길을 떠나야 한다. 몸으로 느끼는 충동, 근거가 필요하지만 오직 직감으로만 이해할 수 있는 충동에 따라 움직여야 한다.

⚡ 능력

존재를 이해하고 생각을 실현하도록 돕는다.

비나엘(BINAEL)

생명 법전(CODE OF LIFE)의 작성자

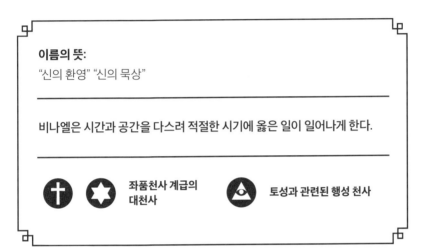

이름의 뜻:

"신의 환영" "신의 묵상"

비나엘은 시간과 공간을 다스려 적절한 시기에 옳은 일이 일어나게 한다.

좌품천사 계급의 대천사

토성과 관련된 행성 천사

왜 다른 일이 아니라 이 일이 일어나는가? 왜 일은 정해진 때에 일어나는가? 우리가 보는 것을 결정하는 우주 법칙이 존재하는가? 대천사 비나엘은 늘 손에 펜을 쥐고 지구와 인간의 영혼에게 일어나는 일을 기록할 준비가 되어 있는 모습으로 묘사된다. 그는 시간의 위대한 책을 지키는 자이자 우주 질서의 지배자로 우주 질서에 관한 법칙을 썼다.

비나엘은 창조에 대해 연구하는 철학자이자 우주 법칙의 작성자다. 인간은 공간과 시간 속에서 자신을 진화하게 한 공통요소를 찾기 위해 우주의 존재와 사물의 본질을 연구할 때 비나엘이 쓴 우주 법칙을 이해하려고 여전히 노력 중

이다. 비나엘은 신의 창조력을 가져와 그것을 이해하기 쉽게 만든다. 또한 우주 법칙과 수학적 질서의 아름다움을 설명하고 그 이해를 돕는 대천사다. 이 수학적 질서가 우주 속 원소들의 정렬과 비율을 결정한다.

비나엘은 지식을 구하는 인간에게 지식을 선물한다. 인간을 계몽하고, 인간에게 조사하고 이해해야 하는 필요성을 일깨워 준다. 그렇게 하면서 비나엘은 자신을 희생하고 자신이 맡은 규제자 역할을 받아들인다. 인간이 완전히 이해하는 것은 불가능하더라도, 어느 정도 이해하고 내면에 지니고 다닐 수 있도록 메시지를 조형하는 역할도 수행한다. 또한, 이성적인 마음으로부터 무엇이 전달될 수 있고 무엇이 비밀에 부쳐져야 하는지 선택하는 책임에도 비나엘의 헌신이 따른다.

이와 마찬가지로 세상에 대한 지식을 구하는 인간들 또한 자신을 희생한다. 연구하는 삶에 방해가 될 것은 모두 포기한다. 그들은 사물의 질서를 보여준 뒤 순식간에 지나가 버리는 환영에서 동기를 얻는다. 그 환영을 좇고 발전시키기 위해, 자칫하면 실수하고 길을 잃기 쉬운, 질문으로 가득 찬 숲과 같은 연구에 깊이 빠져든다.

자신의 연구가 영원히 끝나지 않을 수도 있다는 사실에 직면하면(연구에서 인간은 원자뿐 아니라 원자의 구성요소를 찾을 것이고 그런 다음엔 원자의 각 구성요소를 이루는 성분을 찾을 것이다. 한 상자를 열면 그 안에 다른 상자가 들어 있는 것처럼.) 인간은 길을 잃을 수도 있다. 흔히 인간은 지식의 의미가 연구 자체에 있다는 사실을 이해하지 못한다. 답은 법전 속에 있으며 스스로 자신에게 질문을 던지는 모든 이는 그들 나름의 답을 찾으리라는 사실을.

수레바퀴의 비밀

비나엘은 좌품천사 계급의 대천사이고 고대에는 수많은 눈이 달린 수레바퀴로 묘사되었다. 좌품천사들은 자신들이 신께 받는 환영을 나타내려고 노력할 뿐 아니라 공간과 시간 속에 사물과 사실을 배열하려고도 노력한다. 인간이 인생의 이치를 이해하고 인생 경험에서 교훈을 얻도록 돕는 식으로. 좌품천사는 인간이 자신의 운명을 깨닫고 그와 동시에 신의 정의를 더 잘 이해하도록 도우면서 신이 모든 개인을 위해 세워둔 계획을 달성하는 일을 거든다.

서로 연결된 채 살아가는 수레바퀴들은 의미를 찾기 위한 지속적 연구를 상징한다. 연구는 끝에 도달할 때마다 새로운 시작을 찾아낼 운명에 놓여 있다. 수레바퀴는 스스로 회전할 때 정지해 있는 것처럼 보이는, 끊임없는 움직임을 만들어낸다. 하지만 사실, 꾸준한 연구는 시간과 공간을 바꾼다. 세계와 세계가 존재하는 의미를 탐구하면서 자신이 가만히 있다고 상상하는 사람들은 실제로 질문과 답을 통해 움직이고 진화하고 있다. 그들은 신비로운 시간 속에서 나선 모양을 그리듯 하나의 원에서 또 다른 원으로, 하나의 수레바퀴에서 또 다른 수레바퀴로 움직인다. 움직임은 원형으로 보일지 모르지만, 직선으로도 정렬될 수 있다.

물체의 본질과 반복되는 소멸 그리고 물체 안에 있는 것에 대한 연구는 결국 하나부터 모든 것에 이르는 전체적 환영으로 이어진다. 따라서 자기 인생의 의미를 더 많이 찾아볼수록 인간은 자신이 타인 및 세계와 하나가 되어 존재한다는 사실을 더 많이 발견하게 된다. 서로 연결된 일련의 수레바퀴들처럼.

⚡ 능력

번영을 선물한다. | 개인적 성취를 돕는다.
정신과 육체의 균형을 회복해 준다.

헤세디엘(HESEDIEL)

소망과 자비의 대천사

이름의 뜻:
"신의 정의"

헤세디엘은 영혼의 균형을 잡아준다.

주품천사 계급의 대천사

목성과 관련된 행성 천사

> 행복이란 무엇인가? 논리와 감정을 넘어 존재를 두드러지게 하고 삶에 대한 소망을 다시 일깨우는 찰나의 집합이 바로 행복이다.

헤세디엘은 우리를 영적으로 기쁘게 하는 것, 삶과 지식에 대한 소망을 우리 안에 다시 일깨워 주는 것을 찾도록 우리의 영혼을 쿡 찔러 자극한다. 한 손으로는 우리를 시험하고 다른 손으로는 늘 우리를 보호할 준비가 되어 있다. 하느님에 대한 믿음을 보이기 위한 극단적 행위로 아브라함이 자신의 아들 이삭을 제물로 바치려던 순간 헤세디엘이 나타나 구해준 것처럼.

손에 홀(笏)을 들고 머리에 왕관을 쓴 모습으로 자주 묘사되는 헤세디엘은 신성한 이성(理性)의 아들이다. 헤세디엘은 감정의 힘을 이용해 이성을 온화하게 만든다. 마음을 지배하지 않고 그저 무한한 공간을 관리한다. 이 공간에서

이성과 감정이 만날 수 있다. 사실, 궁극적 균형을 탐구하는 인간은 다음 전투 전에 쉬면서 힘을 재정비할 수 있는 곳을 찾아 자신의 내면과 외면을 살펴보아야만 한다.

세상을 살면서 우리는 가끔 운 좋게 행복을 체험한다. 우리 모두는 존재의 선반 위에 완벽한 순간을 뜻하는 작은 단지들을 갖고 있다. 우리는 그것들이 거기에 있다는 사실을 알고 있고 어떤 냄새가 나고 어떤 맛이 나는지도 알고 있다. 시간이 흐르면서 행복의 맛은 점점 희미해진다. 그러면 우리는 다시 행복의 어렴풋한 향기를 찾아 나서고 한 번 더 행복을 단지에 담을 수 있다. 새롭게 얻은 한 방울의 완벽한 현실이 우리 자신의 존재와 다른 이들의 존재를 바꿀 수 있다. 인간은 번갈아가며 행복에 대한 자신의 소망을 뒤쫓는다.

헤세디엘은 힘겹게 행복을 찾는 인간들을 절대로 포기하지 않지만, 행복을 찾는 것을 포기한 사람들의 영혼은 쿡 찔러 자극한다. 이 대천사는 충만한 삶으로 나아가는 길을 보여준다. 우리가 달성한 목표를 기억하게 돕고 우리에게 행복을 찾을 용기를 북돋워 준다. 행복은 속세의 열망을 이루는 것을 통해 다른, 보다 영적인 열망을 탐구하도록 우리에게 동기를 부여한다. 탐구 속의 탐구가 되는 것이다. 만족감에서 생겨나는 행복은 우리를 자신의 길로 나아가도록 격려하지만, 또 다른 소망을 이루고자 하는 성향도 만들어낸다.

소망을 통해 인간은 서서히 자유로워지고 자신의 본질에 충실해진다. 속세의 즐거움을 누리는 것과 세상에 드러난 신의 형상을 이해하는 것 사이에 균형을 찾는다.

자기 자신 및 다른 이들과의 조화

마하트마 간디의 가르침에 따르면, "행복은 생각하는 것과 말하는 것, 행동하는 것이 서로 조화를 이룰 때 찾아온다." 행복은 물질적 부와 혼동하기 쉽다. 하지만 물질적 부는 갑자기 찾아들어 그저 잠시 동안 세상과 조화를 이루게 하고 인류와 미래를 신뢰하게 하는 유형의 행복이 아니다. 그런 감정은 작은 것에서 행복을 발견하는 어린아이의 눈으로 세상을 바라볼 때 더 쉽게 맛볼 수 있다. 이와 같은 행복을 경험할 때면 현재의 즐거움 때문에 나머지 것들은 잊게 된다.

하지만 개인의 행복이 다른 이들에게 어떤 쓸모가 있을까? 이기적이지 않은 행복이 있나? 모든 것의 운명이 미리 정해져 있고 신이 우리를 선하게 살아야만 행복할 수 있도록 창조한 거라면 자신의 행복을 이루기 위해 다른 사람들을 함부로 대해도 된다고 생각하는 사람들은 어떻게 설명할 것인가?

소망은 영혼에게 혼동을 줄 수 있으며, 스스로 행복을 쟁취하려는 의지는 다른 사람들에게 악영향을 미칠 수 있다. 그들도 똑같이 자신의 행복을 좇기 때문이다. 이 경우에, 이성이 소망의 감정을 떠맡아 지배해야 한다. 이성은 물건을 축적하려는 열정을 누그러뜨리고 충만한 행복과 공허한 행복을 구별하는 데 도움을 준다. 공허한 행복은 순식간에 생겼다 사라지지만, 충만한 행복은 우리 영혼에 울림을 만들어낸다. 명심하자. 충만한 행복은 성취를 향한 발걸음이 된다. 세속적 욕망의 충족과 연관되었다 해도 행복은 무언가 다른 것으로 빛난다. 행복하다는 느낌이 사라진 후에도 당신을 여전히 기분 좋게 하는 행복. 자연스럽게 넘쳐흐르는 행복은 우리를 발전하게 하고 다른 사람들이 스스로 발전할 길도 열어준다. 자기 내면의 조화로움을 찾아내는 사람은 결국 다른 사람의 조화로움도 알아볼 것이기 때문이다.

⚡ 능력

의지를 뒷받침하고 그 의지를 선을 위해 사용한다.
계획에 좋은 결과를 가져온다.

카마엘(CAMAEL)

카르마[7]의 전사(戰士)

이름의 뜻:
"신의 엄격함" "신을 바라보는 자"

카마엘은 악을 이용해 선을 이룬다.

능품천사 계급의
대천사

화성과 관련된 행성 천사

우리는 왜 괴로워하는가? 왜 부적절하고 불완전하고 불만족스럽다고 느끼는가? 우리가 고통받고 지쳐 있을 때 카마엘이 우리와 함께한다. 카마엘은 아담과 이브에게 그랬듯 자신의 손을 내밀어 우리의 영적 길을 밝혀준다. 그는 아담과 이브를 에덴동산에서 내쫓았지만, 그들을 사건과 절망에 휘둘리도록 내버려 두지는 않았다.

카마엘은 원죄의 저주를 되살린다. 인간은 피로와 고통이라는 대가를 치르지 않고는 실제로 성취를 누릴 수 없다. 이 고통스러운 동기 부여가 없으면 인간은 안녕과 행복을 이루어도 그것들을 얻지 못할 것이고 자신의 환경을 개선할

7 Karma, 미래에 선악의 결과를 가져오는 원인이 된다고 하는, 몸과 입과 마음으로 짓는 선악의 소행

이유도 없을 것이다. 완전한 행복은 우리가 살고 싶은 환경으로 보일지 모르지만, 사실 그런 환경은 더는 선택의 여지가 없으며 세상이 멈춰버릴 거라는 의미일 것이다. 아무도 무언가 다른 것을 창조하고 싶다는 충동을 갖지 않을 것이다. 사람들은 이제 자신들이 존재하는 환경을 바꾸려고 노력하지 않을 것이다. 이미 원하는 것을 한껏 얻었을 테니까.

이것은 인간의 운명이 아니다. 인간은 우주의 객체가 아니라 오히려 그 자신이 창조자로 만들어졌다. 인간은 신이 세운 계획의 일부지만, 그 계획을 알 수 없다. 물론, 계획을 찾기 위해 열심히 노력한다면 신의 계획일지도 모르는 것을 언뜻 지나가는 환영으로 보는 경우가 있기는 하다. 인간은 만물을 알고 소유하고자 하는 열망과 싸운다. 지식과 행복을 무한히 갈망하며 빛을 찾을 때 인간은 보통 자신이 빛이 아닌 그림자를 좇고 있다는 사실을 발견한다.

인간은 실수를 통해서만 욕망을 줄일 수 있을 것이다. 인간은 한편으로 자신의 불완전한 본질을 인지해야 하고 다른 한편으로는 다시 길을 떠나기 위한 수단을 찾아야 한다. 이처럼 인간의 운명은 여행의 형태를 갖추고 있으며 대천사 카마엘은 모든 인간의 경험을 빠짐없이 추적한다. 그는 루시퍼의 유혹과 맞먹는 능력을 가졌지만, 그에게 깨달음과 도움을 얻으려면 우리는 악을 경험하는 시련을 거쳐야만 한다. 이런 의미에서 본다면 악의 세력이 존재해야 선의 실현이 가능해진다. 어둠이 존재해야 빛을 정의할 수 있는 것처럼.

승자는 마지막에 가서나 알게 될 것이다. 하지만 그동안 모든 인간은 존재의 흔적을 남길 테고 무엇을 흔적으로 남길지는 각자가 결정할 것이다.

에덴동산에서의 추방

"땅은 너로 인하여 저주를 받고, 너는 네 평생에 수고하여야 그 소산을 먹으리라. 땅이 네게 가시덤불과 엉겅퀴를 낼 것이라. 네가 먹을 것은 밭의 채소인즉, 네가 흙으로 돌아갈 때까지 얼굴에 땀을 흘려야 먹을 것을 얻으리니, 네가 그것에서 취함을 입었음이라. 너는 흙에서 왔으니 흙으로 돌아갈 것이니라."(창세기 3:17~19) 이것이 선악을 알게 하는 나무에서 열매를 따먹은 것에 대한 벌이었다. 아담과 이브는 나무를 만질 수는 있어도 나무 열매를 따먹는 것은 허락되지 않았다. 필요할 때마다 지식과 만족이 완벽히 주어졌다면 인류의 진화는 일어나지 못했을 테니까. 하느님은 세계와 신성한 존재를 알고자 하는 욕망에 반대하지 않는다. 게다가 그런 유혹은 태초부터 존재해왔다. 하느님이 세운 계획의 일부가 아니었다면 뱀도 루시퍼도 존재할 수 없었을 것이다. 에덴동산에서의 추방은 잘못을 저지른 것에 대한 벌이 아니라 오만한 행동, 즉 운명을 피하려는 인간의 욕망에 대한 벌이었다.

인간은 선에 전념할 것인지 악에 전념할 것인지 스스로 결정할 수 있으며, 선과 악 모두에 마음이 끌릴 때가 자주 있다. 모든 인간의 내면에는 신성한 것과 사악한 것에 대한 성향이 둘 다 속해 있으며 이 반대되는 두 성향은 늘 싸운다. 한 세력이 이길 때도 있고 다른 세력이 이길 때도 있다. 선택의 자유를 지닌 인간은 자신의 존재를 어둠에 바치기로 선택할 수도 있지만, 언제나 기도를 통해 하느님의 도움을 청할 수 있다.

결국 인간은 스스로 결정을 내린 다음 자신의 잘못과 부족함을 받아들이고 자신의 결정에 대한 대가도 치러야 한다.

⚡ 능력

병을 고친다. | 젊은이와 배우자, 여행자를 보호한다.
소망을 키우고 정화한다. | 의지를 강화한다.

라파엘(RAPHAEL)

치유의 대천사

이름의 뜻:

"신의 치료" "신이 치유한다."

라파엘은 육체적, 정신적, 영적인 병을 고친다.

 역품천사 계급의 대천사

 수성과 관련된 행성 천사, 세상의 옹호자이자 경계를 늦추지 않는 대천사

우리를 영적으로 치유해 줄 수 있는 자가 있을까? 인간이 괴롭고 고통스러워서 하늘에 대고 울부짖을 때, 자신이 혼자이고 난감한 처지에 놓였다고 생각할 때 치유의 대천사 라파엘이 관여한다.

성서 속에서 특별히 이름으로 불린 세 번째 대천사 라파엘의 치유 능력은 토빗기[8]에 나와 있다. 그 이야기에 따르면, 라파엘은 토비야와 동행하며 그를 보호하기 위해 인간의 형상과 이름을 갖고 땅으로 내려왔다. 토비야는 눈멀고 나이 든 아버지의 심부름으로, 꾸어준 돈을 돌려받기 위해 다른 도시에 가는 길

[8] 로마 가톨릭과 정교회에서 구약성경의 제2경전으로 인정하나 개신교와 유대교에서는 외경으로 분류한다. 이스라엘 납달리 지파 사람인 토빗과 그의 아들 토비야의 일대기이다.

이었다. 티그리스강에 이르자 토비야는 저녁으로 먹을 물고기를 잡았다. 물고기를 씻고 있을 때 아자리아(라파엘의 인간 이름)가 토비야에게 물고기의 심장과 간, 쓸개즙을 챙겨두라고 당부했다. 그 당부를 듣고 깜짝 놀란 토비야는 자신이 왜 그래야 하는지 물었다. 쓸개즙은 실명을 치료하고 심장과 간은 토비야가 결혼할 여인 사라의 마음속에서 악마를 몰아내줄 거라고 라파엘이 답했다. 사라는 이미 일곱 번이나 결혼했지만, 한 번도 아내로 살아볼 수 없었다. 첫날밤을 치르기 전에 악마가 남편들을 모두 죽여버렸기 때문이다. 결혼식 후 토비야는 라파엘이 알려준 대로 물고기의 심장과 간을 이용했다. 그러자 아내가 악마에게서 풀려나며 토비야는 살아남았다. 집에 돌아간 토비야는 쓸개즙을 이용해 아버지의 시력도 되찾아 주었다.

라파엘은 우리가 고난을 겪을 때 의지할 수 있는 천사다. 그는 이성과 감정을 모두 상징한다. 이 때문에 라파엘은, 물리적 법칙에 따라 박동하지만 감정이 자리하는 곳으로도 알려져 있는 심장과 자주 연관된다. 라파엘은 우리 인간의 마음과 영혼에 귀 기울이고 그것들을 돌보는 의사이며, 인간에게 치료를 견디는 데 필요한 기운을 불어넣고 의지를 심어준다.

대천사와 신앙심 깊은 소녀

안나 마리아 갈로는 이탈리아 나폴리 스페인 지구의 수호성인이며 오상[9] 성흔을 받은 마리아 프란치스카로 알려지게 된다. 마리아와 만난 라파엘은 "하느님께서 너의 고통을 낫게 하려 나를 보내셨다."고 말했다. 마리아는 1715년 이탈리아 나폴리에서 태어나 아버지에게 심한 학대를 받으며 힘든 유년 시절을 보냈다. 마리아에게 유일한 위안은 기도였다. 실제로 이웃 사람들은 마리아를 '어린 성자'로 불렀다. 열여섯 살이 되자 마리아는 수녀가 되는 서약을 하고자 아버지의 허락을 구했지만, 아버지는 이미 마리아의 결혼을 약속해 둔 상태였다. 신부님의 중재가 있고 나서야 마리아는 수녀 생활을 시작할 수 있었다. 마리아 프란치스카라는 이름으로 프란치스코회의 수녀가 되었지만, 삶이 편해지진 않았다. 수도회에서 요구하는 노동과 끊임없는 금식에 더해, 사순절[10] 기간 내내 마리아를 괴롭히는 고통 때문에 삶은 한층 더 힘겨웠다. 마리아는 어떤 도움도 휴식도 거부한 채 자신을 학대했다. 헤어 셔츠[11]를 속옷으로 입은 채 몹쓸 소리로 심한 모욕을 주는 악마의 끈질긴 공격을 말없이 견뎠다.

그렇게 숨 쉴 때마다 고통과 희생이 따르는데도 불구하고 마리아의 믿음은 점점 더 깊어졌다. 마리아는 대천사 라파엘이 곁에 있는 것을 느낄 수 있었다. 라파엘은 마리아의 아픈 곳을 돌봐주고 마리아가 먹을 힘조차 없을 때 음식을 입에 넣어주는 등 마리아를 세심히 도와주었다. 마리아는 육신으로 갈 수 없는 곳까지 영혼을 끌어올리기 위해 평생 자기 몸을 희생했다. 눈으로는 볼 수 없지만 마음으로는 볼 수 있는 하느님의 본질을 탐구하며 일생을 보냈다.

9 五傷, 예수 그리스도의 다섯 상처. 십자가에 못 박혔을 때 두 손과 두 발에 입은 상처와 창에 찔린 옆구리의 상처를 말한다.
10 부활 주일 전 40일 동안의 기간. 이 기간 동안 교인들은 광야에서 금식하고 시험받은 그리스도의 수난을 되살리기 위하여 단식과 속죄를 행한다.
11 면과 말의 꼬리털로 거칠게 짠 셔츠. 과거 종교적 고행을 하던 사람들이 입었다.

⚡ 능력

사랑하는 사람들을 보호한다. │ 부부에게 화합을 가져다준다.
예술가에게 영감을 준다.

하니엘(HANIEL)

감각을 지배하는 매력적인 존재

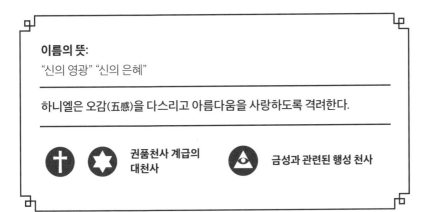

이름의 뜻:

"신의 영광" "신의 은혜"

하니엘은 오감(五感)을 다스리고 아름다움을 사랑하도록 격려한다.

권품천사 계급의 대천사

금성과 관련된 행성 천사

아름다움이란 무엇일까? 바다를 경이롭게 바라보고 그 안의 세상 이야기를 읽어내는 것, 우리가 우리의 영혼과 함께 높이 날아오르기 위해 스스로의 감각에 매혹되는 것을 허락하는 것이 바로 아름다움이다. 하니엘은 아름다움의 대천사이고 예술가들을 보호한다. 하니엘 덕분에 우리는 우리를 둘러싼, 우리 안에 새로운 창조의 영감을 불러일으키는 아름다움을 보고 경탄할 수 있다.

우주의 조화를 감지할 수 있는 사람은 드물다. 그 우주의 조화를 예술로 옮겨 나머지 인간들과 공유할 수 있는 사람은 훨씬 더 드물다. 아름다움은 시간이 지나면서 천천히 드러나는 영원을 엿보는 것과 같다. 영혼이 현존하는 순간이 갑자기 찾아들면 모든 감각이 일치하여 전에는 한 번도 본 적 없던 것을 볼

수 있게 된다. 어쩌면 그것은 어린아이로 되돌아가 우주의 위대함에 경탄하는 것과 약간 비슷할 수도 있다.

수세기 동안 예술가들은 자신에게 떠오르는 생각들을 재현해 내려고 노력했고, 사람들은 아름다움의 규칙을 찾아왔다. 대칭, 비례, 황금 비율, 부피 등 아름다움을 복제하고 생산할 수 있게 하는 기준도 찾아보았다. 이러한 시도는 모두 다른 깨달음에 이르렀다. 가끔은 추한 것이 아름다운 것보다 더 아름답다는 사실을 드러내주는 깨달음도 그중 하나다. 우리는 완전한 것보다 불완전한 것과 사랑에 빠지는 경우가 더 많다. 감각을 지배할 수 없기 때문이다. 우리가 할 수 있는 것은 감각을 훈련하는 것뿐이다. 하지만 결국, 우리의 이성과 논리는 분석되고 해석되고 이해되는 것을 거부하는 인간의 온화하고 본능적인 부분, 즉 감각에 압도당한다.

하니엘은 인간의 감각을 통제한다. 아름다움을 사랑하도록 인간들을 격려하여 독특하고 그 무엇으로도 대체할 수 없어 보이는 모든 것을 소유하고 싶게 한다. 지식은 관심을 통해 생겨난다. 우리의 감각이 친밀함을 더 많이 느끼고 만족할수록 사랑하는 대상과 그 대상의 은밀한 비밀을 소유하고 꿰뚫어보고 싶은 마음은 더 커진다. 이런 소유욕은 이기적이고 파괴적일 수 있다. 사랑이 순수하게 감각적이고 물질적 수준에 있는 경우, 모든 인간은 자신이 마음속에서 형성한 개념을 잃지 않고 스스로 영원히 그것을 지키겠다는 필사적 시도로 자신이 사랑하는 것을 죽인다. 하지만 파괴하지 않고 사랑하는 법을 배우는 것은 가능하다. 당신은 꺾은 꽃을 사랑할 수 있다. 하지만 꽃을 계속해서 즐기고 싶다면 우주에 고루 스며 있는 더 큰 아름다움의 일부분인 꽃의 본질을 존중해야 한다. 감각으로 꽃을 사랑하고 당신의 영혼을 고양해 보라. 그러면 꺾지 않고도 꽃을 사랑할 수 있다.

비정형(非定型)

　노예들이 자신을 짓눌러 형체를 가려버리는 물질에서 벗어나려고 몸부림친다. 그들의 입은 대충 그어져 있을 뿐이지만, 상황의 절박함을 알리기 위해 온몸으로 절규하는 듯 보인다. 그들의 운명은 막혀 있다. 그들은 자신을 가두고 자신의 피와 살이 되는 돌덩이에서 절대로 벗어나지 못할 것을 알고 있다. 이들은 바로 미켈란젤로의 조각상 '노예 연작'이다. 조각가는 재료를 벗겨내어 아름다움의 진정한 본질에 닿으려는 자신의 생각을 표현하려 하지만, 생각이 물리적 세계에 좌우되듯 조각상들은 여전히 대리석에 갇혀 있다. 원하고 갈망하고 욕망에 사로잡히는 것 그리고 자신이 마음대로 사용할 수 있는 유한한 수의 도구를 가지고 영감으로 얻은 신의 환영을 재현해 내려는 시도 외에 아무것도 할 수 없는 것이 인간의 운명이다. 완성된 작품의 결과는 결코 위에서, 어딘가 다른 곳에서, 생각되기 이전의 모든 생각이 존재하는 곳에서 영감을 받은 환영만큼 아름답지 않을 것이다. 위부터 아래까지, 신에서부터 인간에 이르기까지, 조각상이 돌에서 벗어나듯 우리는 덜어내며 나아간다. 과정을 거꾸로 되돌리는 것은 축적을 통해 나아가는 것을 뜻한다. 하지만 영적 고양을 달성하려면 덜어내고 벗겨내야 한다. 그렇기 때문에 감각에서 자유로워지기 위해, 감각부터 다시 시작해야 한다. 행동을 초래한 생각에 매달려 더 높이, 의지부터 의식, 선과 악을 구별하는 지식에 이르기까지 훨씬 더 높이 갈수록 올라가는 일은 그만큼 더 힘겨워진다. 절대로 멈추지 않고 개인과 인류의 위치를 넘어서는 곳까지 계속 밀고 나아가면 마침내 신에게 도달한다. 그곳에서 내려다보며 만물의 본질 속에 벌거벗은 자신을 찾아내는 과정에서 우리는 더는 위와 아래, 안과 밖이 없다는 사실을 발견하게 될 것이다. 그저 우주의 교감에 대해 명상하고, 우주의 조화에 귀 기울이며 안도의 한숨을 쉬는 일만 있을 뿐이다.

⚡ 능력

힘과 용기를 심어준다. | 순수한 마음을 보호한다.

미카엘(MICHAEL)

전사들의 왕자

이름의 뜻:
"신을 닮은 자" "누가 신과 같은가?"

미카엘은 검과 갑옷으로 무장하고 악과 싸운다.

대천사 계급의 대천사

코란에 영감을 준 두 천사 중 한 명

태양과 관련된 행성 천사, 세계의 통치자이자 감시자

누가 악에서 우리를 보호해 줄까? 상황이 힘들어지면, 강인한 사람들은 더 강인해진다. 천국이나 지구에서 전투가 필요할 때 불러야 하는 자는 바로 대천사 미카엘이다.

미카엘은 악에 맞서 싸우는 무자비한 전투에서 갑옷을 입고 손에 불타는 검을 단단히 쥐고 있다. 그의 목표는 악을 없애는 것이라기보다 악을 지배하는 것이다. 선이 존재해야 하듯 악도 존재해야 한다는 사실을 알고 있기 때문이다.

미카엘은 인간과 천사가 평화와 정의를 되찾기 위해 의지하는 슈퍼 히어로

이다. 인류의 역사가 시작되고 선과 악 사이에 장대한 전투가 시작될 무렵 미카엘은 하느님께 충성하기로 결심했다. 사실, 루시퍼는 미카엘이 좋아하는 형제였기 때문에 루시퍼와 맞서 검을 드는 일은 미카엘에게 힘든 결정이었다.

루시퍼가 신이 되기를 원한 반면, 미카엘은 하느님을 섬기기로 결심했다. 이런 겸손함 덕분에 미카엘은 '하느님과 동등한' 자가 되었다. 하늘에서 격렬한 전투가 벌어지자 대천사 미카엘은 검을 휘둘러 화합이 있었던 곳에서 악을 베어내고 루시퍼와 그의 추종자들을 지옥으로 쫓아버렸다. 그 순간부터 미카엘은 선과 악을 분리하는 일을 감독하고 악으로부터 선을 보호하는 자가 되었다.

성경에 따르면 미카엘은 세상이 시작되고 끝나는 자리에 모두 참여한다. 그는 요한이 환영을 보고 계시록을 쓰도록 영감을 준 자다. 성화 '최후의 심판'에서 트럼펫을 불어 마지막 전투의 시작을 알린 자이자 세상의 남은 것들을 신에게 돌려준 자다.

그의 본성은 전투와 분리될 수 없으며 그의 검은 늘 뽑힌 채 열정과 믿음으로 가득 차 있다. 미카엘은 자신의 힘을 이용해 약자를 보호하는 데 헌신하는 강한 전사다. 전형적 대천사인 그의 모습은 가톨릭교와 유대교, 이슬람교에서 똑같이 인정할 정도로 매우 강인하다.

미카엘은 전쟁광이 아니다. 자신의 검으로 세계와 인류와 내세의 깨지기 쉬운 균형을 유지한다. 그는 갈등의 결과로 순간적 변화와 자유를 생겨나게 하지만, 그가 하는 행위의 의도는 늘 반대 세력 사이에 균형을 회복하는 것이다. 미카엘은 인간의 옹호자다. 인간처럼 그도 선과 악, 어둠과 빛 사이에서 큰 결정을 내려야 했기 때문이다.

성녀 잔 다르크

"나를 사랑하는 자는 모두 나를 따르라." 잔 다르크가 외쳤다. 흰 깃발을 들고 질주할 때 잔 다르크는 곁에 대천사 미카엘이 있는 것을 느꼈다. 그 뒤에는 자신들의 영혼은 신에게, 몸은 기사 복장을 한 소녀에게 맡긴 군인들이 고개를 숙인 채 적인 영국군을 향해 검을 겨누고 있었다.

1337년에 시작되어 나중에 백년 전쟁으로 알려지게 될 프랑스와 영국 간의 전쟁에서 오를레앙의 소녀 잔 다르크는 프랑스의 왕좌를 합법적인 계승자 샤를 7세에게 돌려주기 위해 싸웠다.

잔 다르크는 싸우기 위해 태어난 것이 아니라 선택된 사람이다. 열세 살이던 1425년에 잔 다르크는 첫 환영을 보았다. 빛을 보고 자신의 이름을 들었다. 그것은 바로 대천사 미카엘이었다. 미카엘이 잔 다르크에게 말했다. 진정한 왕에게 왕좌를 되찾아주기 위해 싸워야 한다고. 그 왕은 1429년 7월 17일에 샤를 7세가 될 자라고. 잔 다르크는 그날 당장 순결 서약을 한 뒤 모든 것을 뒤로 하고 떠났다. 마침내 목표를 달성했을 때, 바로 집으로 돌아갈 수 있었으나 잔 다르크는 프랑스의 재통일을 위해 계속 싸우기로 결심했다. 도시를 탈환하기 위해 파리로 진군했지만 실패하고 속임수에 넘어가 포로로 붙잡힌 뒤 영국으로 팔려갔다. 옥에 갇힌 잔 다르크는 이단으로 고발당했다. 남장을 하고 있었기 때문이다. 재판은 잔 다르크가 남장을 그만두겠다고 맹세하는 것으로 끝나는 듯 보였다. 하지만 하루 뒤 잔 다르크는 마음을 바꾸고 다음과 같이 선언했다. "내가 포기 각서에 서명해 저지른 배신행위에 대해 신께서 크게 슬퍼하셨다는 것을 알게 되었습니다. 목숨을 구하려고 그분을 배반했으니 나는 저주 받아 마땅합니다!" 이렇게 말한 잔 다르크는 사형 선고를 받고 겨우 열아홉 살의 나이에 화형에 처해졌다.

⚡ 능력

재건을 장려한다. │ 변화를 겪는 동안 도움을 준다.
창의력을 자극한다.

가브리엘(GABRIEL)

신의 메신저

이름의 뜻:
"신의 영웅" "신의 힘" "신은 강하다." "신의 일"

가브리엘은 중요한 메시지를 전하고 특별한 사람들의 탄생을 알린다.

 천사 계급의 대천사

 이슬람교도들을 위한 진리의 천사이자 코란에 영감을 준 두 천사 중 한 명

 달과 관련된 행성 천사, 세계의 통치자

신의 메시지는 어떻게 지구로 전해질까? 이 임무를 맡은 자가 가브리엘이다. 가브리엘은 가장 빠르다. 빛의 속도로 움직이며, 천사 계급 중에서 가장 믿을 만한 메신저다.

가브리엘은 중요한 인물의 탄생을 알려야 할 때마다 나타난다. 그는 아브라함에게 고령에도 불구하고 아버지가 될 것이며 그의 후손은 하느님의 선택을 받은 민족이 될 것이라고 알렸다. 성모 마리아의 사촌인 엘리사벳의 남편 자카

리아에게 나타나서는 훗날 세례 요한으로 알려지게 될 요한을 아들로 얻으리라 말했다. 자카리아를 방문한 지 여섯 달 후 가브리엘은 마리아를 찾아갔다.

누가복음에 따르면 대천사 가브리엘은 약혼한 처녀 마리아에게 "은혜를 받은 자여, 평안할 지어다!"라고 인사했다. 마리아는 어리둥절한 표정으로 그를 바라보았다. 하지만 달아나지 않은 채 무슨 일이 일어나는 건지 이해하려고 애썼다. 가브리엘은 마리아가 하느님의 아들을 잉태하고 그에게 예수라는 이름을 지어줄 것이란 사실을 말했다. 예수의 통치가 영원할 것이란 사실도.

마리아는 아무 말도 하지 않았다. 큰일을 하고 그보다 훨씬 더 큰 비극을 맞이할 운명을 가진 자식을 낳아야 하는 중대한 책임을 예견했을 수도 있다. 신을 잉태하도록 선택받은 여인 마리아가 자신의 아들을 운명에서 보호할 수 없으리라는 사실을 늘 알고 있었던 어머니란 사실이 수수께끼 같지만, 마리아는 그 사실을 받아들이고 아들 가까이에 머무르고자 노력한다. 자신이 들은 말을 곰곰이 생각해 본 후 마리아는 가브리엘에게 현실적 질문을 던진다. "나는 남자를 알지 못하니 어찌 이 일이 있으리이까?" 하지만 마리아는 저항하지 않고 자신을 통해 인간이 될 하느님의 기적을 받아들인다. 하느님의 본질을 상징하는 사내아이를 잉태하고 낳고 키우기로 한다.

마리아가 하느님의 계획에 도구가 되는 것을 받아들인 순간은 곧 신약이 탄생한 순간이다. 신약은 복수심에 불타는 하느님이 천국에 살고 있다는 생각과 거리를 둔다. 그 대신에 전능하지만, 메신저인 천사와 젊은 여성의 도움을 필요로 하는 하느님이 있는 세계를 보여준다. 신약에서 보여주는 하느님은 성령의 완벽함을 버리고 물질적인 것으로 자신의 존재를 더럽히기로 결심한다. 그래야 인간들의 손을 잡아주고 그들이 영적으로 인간적으로 성장하는 길에 동행할 수 있으니까.

역사를 이어주는 다리

가브리엘이 지구에 발을 딛자마자 하느님의 의지는 역사가 되었다. 예수 탄생의 알림은 인간 문화의 원년이었다. 나사렛 예수가 역사적으로 정확히 존재했다는 것을 학자들이 인정하는데도 불구하고 복음서의 다른 이야기들에는 역사적 연대기가 되려는 의도가 들어 있지 않다. 사실을 이야기하는 것보다 더 중요한 것은 인간 영혼의 진화와 진화의 여정이다. 그 여정은 다른 사람들의 자유를 진심으로 사랑하는 데 필요한 덕목인 사랑과 희생이 있어야 실현된다.

예수의 삶에 토대를 이루는 역사적 사건은 세 가지다. 헤롯왕의 통치 기간 중에 베들레헴에서 태어난 것과 사촌인 세례 요한에게 세례를 받은 것, 갈보리 언덕에서 십자가에 못 박혀 죽은 것. 우리는 나사렛 예수가 서기 30년경에 지금의 팔레스타인 땅에서 설교했다는 사실을 알고 있다. 같은 기간에 본디오 빌라도는 유대 지방을 다스리는 로마인 총독이었다. 세례를 받은 후 예수는 40일 동안 사막으로 물러가 있었다. 그런 다음 돌아오는 길에 열두 사제를 뽑고 설교자로 활동을 시작했다.

일부 날짜는 일치하지만, 예수가 죽은 때와 최초 복음서가 기록된 때 사이의 공백 기간 때문에 다른 문화의 요소들이 이야기에 추가되었고 그것들이 엮여 새로운 성경, 신약을 만들어냈다. 신약은 오늘날에도 여전히 다양한 차원에서 우리의 관심을 사로잡는다. 영적인 것과 물질적인 것, 오래된 것과 새로운 것, 우리가 눈으로 볼 수 있는 것과 우리의 눈에 영원히 보이지 않고 남아 있는 것 사이에 다리가 되어준 것이 바로 신약이다.

⚡ 능력

영혼을 되살린다. | 영적 조화를 촉진한다.

산달폰(SANDALPHON)

원소의 지배자

이름의 뜻:
"형제" 메타트론의 쌍둥이 형제로 여겨진다.

산달폰은 원소를 지배한다.

★ 기도를 주관하는 대천사

누가 혹은 무엇이 원소와 자연 현상을 지배할까? 메타트론이 하늘을 지배하듯 대천사 산달폰은 땅을 지배한다. 인간이 신의 개입을 청하는 수단인 기도를 듣는 자가 바로 산달폰이다.

산달폰은 천사 계급을 책임지고 있지 않다. 하지만 그가 없으면 세계는 혼돈에 빠질 것이다. 유대교도에게 산달폰은 기도를 주관하는 대천사다. 하느님 앞으로 온 기도를 전달하는 자이기 때문이다. 그는 기도들을 모아 왕관으로 엮은 다음 하느님의 머리에 그 왕관을 씌운다.

'형제'를 뜻하는 그의 이름은 그가 치품천사의 우두머리인 대천사 메타트론의 쌍둥이 형제라는 사실을 밝혀준다. 하지만 주요 종교들의 자료에는 두 천사가 형제인데도 불구하고 산달폰이 치품천사 계급에 속하지 않는 것으로 나와

있다. 그 밖의 자료에 따르면, 산달폰과 메타트론은 각각 선지자 엘리야와 에녹으로 역사 속에 등장했다. 그들은 죽고 나서 천국으로 돌아가 높은 영역에서 인간에게 발산되는 에너지를 분배하는 임무를 맡았다.

산달폰은 지구의 재생력과 인간의 회복력을 상징한다. 더 높은 수준의 자기인식에 도달할 수 있도록 다시 태어나는 데, 그리고 생각과 습관을 바꾸는 데 필요한 용기와 에너지를 인간에게 심어준다.

에너지는 생성되거나 없어지는 게 아니라 형태가 바뀌는 것이라는 물리학 법칙처럼, 산달폰은 하늘에서 나오는 우주 에너지의 충전을 조절한다. 그는 균형이 지구에 늘 존재하게 하는 방식으로 에너지를 분배한다. 균형은 생명에 발전과 진보를 허락한다. 산달폰 덕분에 반대되는 것들이 나란히 살아간다. 섞이고 변화하면서, 그것들을 존재하게 하는 신성한 불꽃에 갇힌 채로. 같은 방식으로 산달폰은 인간들이 부정적 에너지를 긍정적 에너지로 바꾸는 일을 도와준다. 이것이 묵상의 도구이자 에너지를 전달해 변화로 이끄는 도구인 기도와 산달폰이 연관되는 이유다. 산달폰은 위에서 아래로 이어지는 통로뿐 아니라 아래에서 위로 이어지는 통로도 감독한다. 즉, 산달폰이 기도에서 나온 에너지를 취해 천국으로 전달하면 에너지는 천국에서 새로운 순환을 시작한다. 내적 현실과 외적 현실 사이의 통로, 인간과 신 사이의 통로를 감독하는 자가 산달폰이다.

원소의 정령들: 형태와 물질

히브리 문화에서는 산달폰을 지구와 연관된 대천사로 여긴다. 하지만 역사적으로 다양한 신화에서, 특히 북유럽과 앵글로색슨 신화에서는 다른 모습을 한, 요정이라고 불리는 자들이 원소들의 자연 현상을 다스린다. 요정은 원소의 정령이다. 운디네(Undine)는 물의 요정, 샐러맨더(Salamander)는 불의 요정, 노움(Gnome)은 흙의 요정, 실프(Sylph)는 공기의 요정이다. 그들의 기원은 연금술의 아버지 파라켈수스가 자연과 자연법칙을 설명하기 위해 쓴《님프와 실프, 피그미와 도롱뇽에 관한 책》으로 거슬러 올라간다.

율리시즈의 사이렌이 그랬던 것처럼, 운디네는 물에 살면서 노래로 인간들을 홀려 죽음으로 이끈다. 실프에 대해서는 알려진 것이 거의 없다. 실프는 숲속과 산꼭대기, 바람이 많이 부는 곳에 살고 자신이 보호해 주기로 선택한 인간들을 돕는다. 샐러맨더는 불과 관련된 요정이다. 사람들은 샐러맨더가 화염을 견딜 수 있다고 믿었다. 생명에 필요한 빛의 원리를 상징하는 샐러맨더는 땅밑에 사는 노움이 식물의 일부가 되어 물질적 형태를 갖추고 땅에서 돋아나는 것을 가능하게 했다고 여겨진다. 이런 관점에서 샐러맨더는 형태가 물질이 되는 것을 허락하는 창조적 질서의 메신저이며, 창조적 질서를 수행할 지식을 가진 자들에게 그 질서를 맡긴다고 볼 수 있다.

이 요정들을 하나로 통합하는 것이 무엇인지는 오랫동안 어둠에 싸인 채 밝혀지지 않았다. 많은 사람이 연금술의 꿈인 현자의 돌을 찾는 데 일생을 바쳤는데, 일부 해석에 따르면 현자의 돌은 단지 지식 그 자체라고 한다.

⚡ 능력

지혜를 전한다. | 정의를 위해 싸우는 자를 돕는다.

우리엘(URIEL)

잊힌 대천사

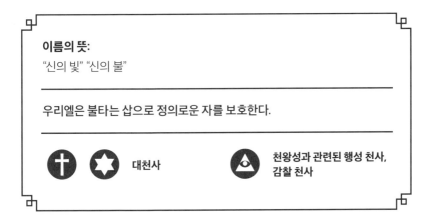

이름의 뜻:
"신의 빛" "신의 불"

우리엘은 불타는 삽으로 정의로운 자를 보호한다.

대천사

천왕성과 관련된 행성 천사,
감찰 천사

대천사, 악마, 보호자, 복수심에 불타는 영혼. 이 중 어느 것이 우리엘의 진짜 얼굴일까?

우리엘은 에덴동산에서 지옥으로 내려갔다. 일부 자료에 따르면 그는 지품천사였고 시간이 흐르면서 불타는 검을 든 에덴동산의 문지기에서 지옥 열쇠의 관리인으로 모습이 바뀌었다. 시간이 흐르고 다양한 자료가 나오면서 천사 계급 중 그의 위치가 바뀌었을 수도 있지만, 확실한 것은 그의 힘이 미카엘의 힘과 거의 같다는 사실이다.

사실, 지구로 보내져 자신들과 인류를 타락시킨 200명의 천사 무리 그리고 리 때문에 '지상에 엄청난 피가 흐르고 온갖 악행이 행하여지고 있는 것'(에녹서, 감찰 천사들의 책 9:1)을 하늘에서 내려다본 네 천사 중 한 명이 우리엘이다. 감

찰 천사들의 책에 서술된 타락 천사들은 이기심과 육체적 욕망에 굴복했다. 그들이 저지른 짓을 본 하느님은 격노했고 미카엘과 가브리엘, 우리엘과 수리엘을 보내 인간들뿐 아니라 천사들까지 모조리 죽였다. 계속해서 하느님을 두려워하고 구약에 나오는 율법에 따라 가족을 부양한 노아만 빼고 전부. 하느님은 우리엘에게 대홍수가 있기 전에 노아를 찾아가 경고하는 임무를 맡겼다. 우리엘은 비유적으로뿐 아니라 실제로도 모든 죄가 씻긴 새로운 세상에서 인류를 다시 시작할 수 있게 할 방주를 지으라고 노아에게 일렀다.

우리엘과 관련된 또 다른 이야기는 구약 속 복수심에 불타는 하느님의 대응에 대한 것이다. 이집트인들이 히브리인들을 노예에서 해방하는 것을 거부하자 하느님은 그들을 벌하기 위해 열 가지 재앙을 내렸다. 피와 재앙이 집집마다 퍼지기 직전에 하느님은 우리엘을 지구에 보내 벌 받지 않을 자들의 집 문설주가 어린 양의 피로 표시되어 있는지 확인했다. 이는 부활절 의식의 직접적 효시로 세 개의 주요 일신교에서 오늘날까지 계속 공유되고 있다.

천사와 악마

대천사 우리엘에게 무슨 일이 있었던 걸까? 그는 왜 천사 계급을 이끄는 아홉 천사에 포함되어 있지 않을까? 왜 가톨릭교에서 인정하는 세 명의 대천사에 들지 못했을까?

우리엘이 잊히게 된 것은 한 역사적 사건 때문이었다. 745년에 교황 자카리아는 마그데부르크의 대주교가 마법을 부린다고 비난하며 그에게 정직의 징계를 내렸다. 대주교가 마법 의식을 행하는 도중에 천사들의 도움, 특히 우리엘의 도움을 청했기 때문이다. 대주교는 자신이 만들어낸 기적의 기도에 대해 유죄를 선고받았다. 기도문은 유명한 천사들뿐 아니라 다른 천사들도 불러들였다. 교회의 조사가 실시된 후, 그 천사들은 처음에 의심스러운 존재로 간주되다가 나중에는 악마로 규정되었다. 대주교의 추방은 우리엘의 몰락을 가져왔다. 결국, 우리엘은 천사의 모습, 악마의 모습 두 종류로 묘사되었다.

본래, 세상과 만물을 다스리는 신성한 합일은 선과 악 사이의 명확한 구분을 고려하지 않았다. 오히려 보이는 것이 보이지 않는 것의 척도라는 원칙에 따라 서로 반대되는 것들의 공존이 필요하다고 여겼다. 지구에서 일어난 일은 천국에서 일어난 일로 여겨져야 했다. 이런 전통의 흔적은 외경인 솔로몬의 유언에서 찾을 수 있다. 솔로몬의 유언에는 훗날 공식적 교리에 따라 악마로 간주된 치유 천사들의 이야기가 실려 있다.

천사

이 장에 나오는, 다양한 종교적 전통을 지닌 213명의 천사는 히브리어 자료나 기타 자료 속 이름에 따라 알파벳 순서로 소개된다. 각 천사의 능력과 계급, 문화적 근원이 표기되어 있으며, 믿을 만한 가설이 형성될 수 있는 경우에는 이름의 뜻도 표기했다. 소개된 천사들은 대부분 (앞부분에 나온 대천사들은 제외하고) 유대교와 기독교 문화에서 나왔으며 성경 속 거룩한 네 글자의 천사 72명을 포함한다. 선은 그와 반대되는 것이 존재하지 않고서는 이루어질 수 없다는 고대 믿음에 따라 에녹서, 감찰 천사들의 책에 나오는 천사들과 악의 천사 사타나엘 (루시퍼)이 추가되었다. 코란에 이름이 올라 있는 천사들과 외경이나 널리 알려진 밀교 전통에 묘사되어 있는 천사들도 일부 실었다. 고대 아시리아-바빌로니아의 종교나 조로아스터교 혹은 그리스와 로마 종교의 요소들을 채택한 것을 밀교 전통으로 본다. 여기에 신비주의에서 유래한 수호천사들도 포함되어 있는데, 이들 중 일부는 가톨릭 교리에서 인정하는 천사들이다. 천사의 기원이 마구 뒤얽혀 있기 때문에 천사들은 동시에 여러 문화와 계급에 중복되어 소속될 수도 있다.

　천사의 능력은 인간에게 주어진 선물이고 기도를 통해 불러낼 수 있다.

아브디주엘 ABDIZUEL

능력: 행운을 가져다주는 우연을 불러온다. 치유한다. 풍작을 가져온다.

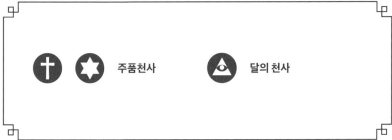

주품천사 달의 천사

아카이아 ACHAIAH

이름의 뜻: "선하고 인내하는 신"

능력: 용기를 심어준다.

✝ 치품천사

✡ 치품천사이자 성경 속 거룩한 네 글자의 천사

📜 4월 21일~25일에 태어난 자들의 수호천사

아드나키엘 ADNACHIEL

능력: 원소들을 지배한다. 영성으로 통하는 문을 열어준다.

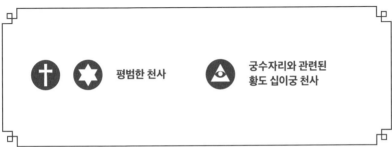

평범한 천사

궁수자리와 관련된
황도 십이궁 천사

아도나엘 ADONAEL

능력: 육체적, 정신적 병을 치유한다.

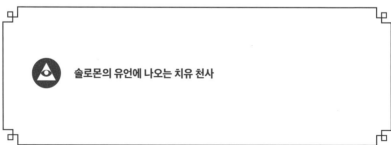

솔로몬의 유언에 나오는 치유 천사

아드리엘 ADRIEL

이름의 뜻: "하느님의 양떼"

능력: 의지력을 강화한다.

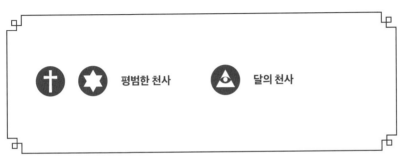

평범한 천사 달의 천사

아키베엘 AKIBEEL

능력: 예언과 예지몽이 뜻하는 것을 가르쳐준다.

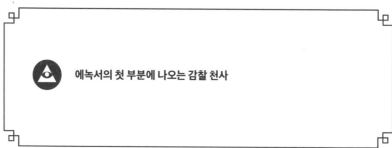

에녹서의 첫 부분에 나오는 감찰 천사

알라디아 ALADIAH

이름의 뜻: "은혜롭고 자비로운 신"

능력: 관용과 품위를 길러준다.

✝ 지품천사

✡ 지품천사이자 성경 속 거룩한 네 글자의 천사

📃 5월 6일~10일에 태어난 자들의 수호천사

알헤니엘 ALHENIEL

능력: 개인의 힘을 키운다. 일하는 자를 보호한다.

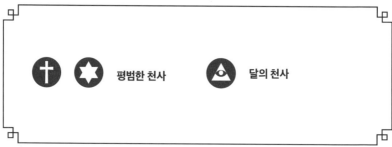

암브리엘 AMBRIEL

이름의 뜻: "신의 에너지"

능력: 성장과 소통을 돕는다.

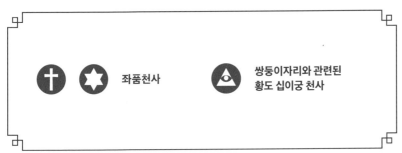

좌품천사

쌍둥이자리와 관련된
황도 십이궁 천사

아메자락 AMEZARAK

능력: 농업을 다스린다.

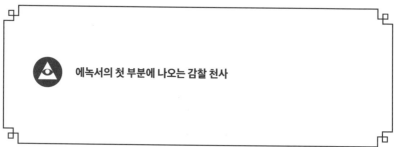

에녹서의 첫 부분에 나오는 감찰 천사

아믹시엘 AMIXIEL

능력: 지식에 대한 사랑을 키운다. 바다에서 일하는 자를 돕는다.

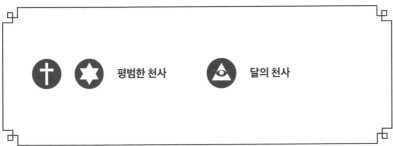

평범한 천사 달의 천사

아무티엘 AMUTIEL

능력: 어려움을 피할 수 있도록 돕는다.

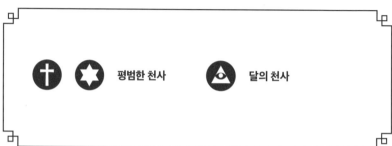

평범한 천사　　　달의 천사

아나나엘 ANANAEL

이름의 뜻: "신의 은혜"

능력: 인간의 선행을 보호하고 유지한다.

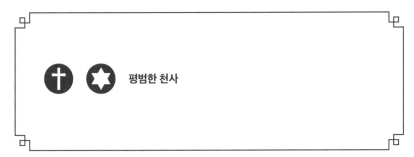

✝ ✡ **평범한 천사**

아나니 ANANI

능력: 인간에게 지식을 심어준다.

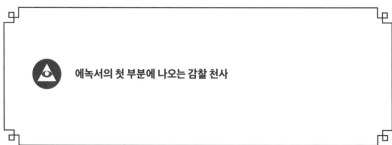

에녹서의 첫 부분에 나오는 감찰 천사

아나우엘 ANAUEL

이름의 뜻: "한없이 선한"

능력: 마음을 열도록 격려한다.

✝ 대천사

✡ 대천사이자 성경 속 거룩한 네 글자의 천사

📜 1월 31일~2월 4일에 태어난 자들의 수호천사

아니엘 ANIEL

이름의 뜻: "미덕을 행하는 신"

능력: 변화할 용기를 심어준다.

✝ 능품천사

★ 능품천사이자 성경 속
거룩한 네 글자의 천사

📜 9월 24일~28일에
태어난 자들의 수호천사

아라엘 ARAEL

능력: 병을 낫게 한다.

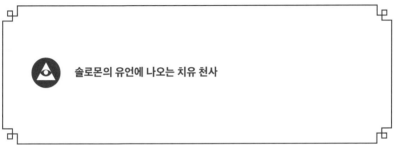

솔로몬의 유언에 나오는 치유 천사

아라제얄 ARAZEYAL

능력: 인간에게 지식을 가져다준다.

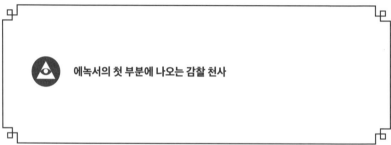

에녹서의 첫 부분에 나오는 감찰 천사

아르데피엘 ARDEFIEL

능력: 합리성을 길러준다.

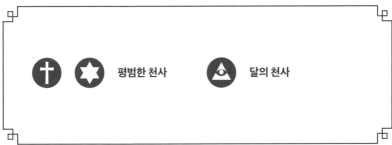

평범한 천사 달의 천사

아리엘 ARIEL

이름의 뜻: "계시하는 신"

능력: 발견을 유도하고 장려한다.

✝ 역품천사

✡ 역품천사이자 성경 속
거룩한 네 글자의 천사

📜 11월 8일~12일에
태어난 자들의 수호천사

아리오크 ARIOCH

능력: 모든 일시적인 것의 수호자

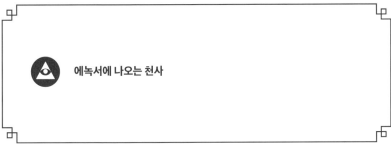

에녹서에 나오는 천사

아르마로스 ARMAROS

능력: 인간에게 주문을 푸는 법을 가르쳤다.

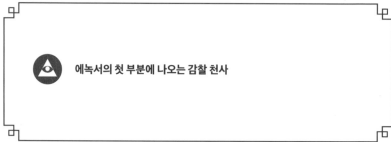

에녹서의 첫 부분에 나오는 감찰 천사

아르메르스 ARMERS

능력: 인간에게 지식을 가져다준다.

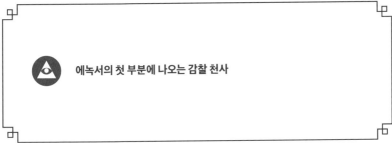

에녹서의 첫 부분에 나오는 감찰 천사

아르세얄레요르
ARSEYALEYOR

능력: 인간에게 지식을 가져다준다.

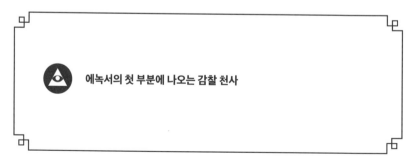

에녹서의 첫 부분에 나오는 감찰 천사

94

아사엘 ASAEL

능력: 인간에게 지식을 가져다준다.

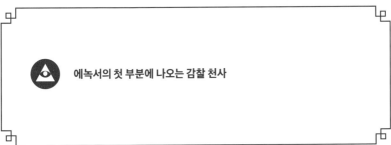

에녹서의 첫 부분에 나오는 감찰 천사

아살리아 ASALIAH

이름의 뜻: "진리를 나타내는 신"

능력: 묵상을 유도한다.

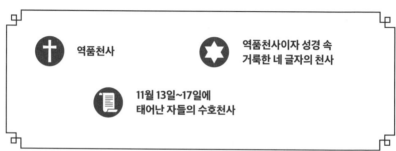

✝ 역품천사

⭐ 역품천사이자 성경 속 거룩한 네 글자의 천사

📜 11월 13일~17일에 태어난 자들의 수호천사

아스모델 ASMODEL

능력: 청력에 문제가 있는 자를 돕는다.

지품천사

황소자리와 관련된
황도 십이궁 천사

아스라델 ASRADEL

능력: 인간에게 태음 주기를 가르쳤다.

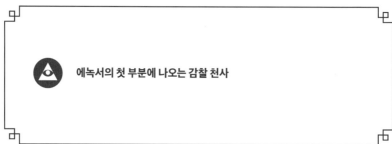

에녹서의 첫 부분에 나오는 감찰 천사

아탈리엘 ATALIEL

능력: 수익을 얻을 수 있도록 돕는다.

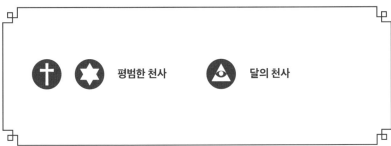

아자리엘 AZARIEL

이름의 뜻: "신의 도움"

능력: 소망을 이루어지게 한다.

달의 천사

아자젤 AZAZEL

능력: 인간에게 금속을 다루는 법을 가르쳤다.

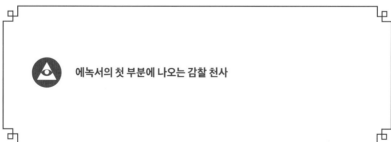

에녹서의 첫 부분에 나오는 감찰 천사

아제루엘 AZERUEL

능력: 반추와 성찰을 돕는다.

달의 천사

아지엘 AZIEL

능력: 직업을 바꿀 때 도움을 준다.

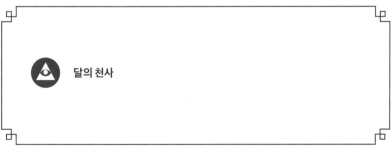

달의 천사

아즈라일 AZRA'IL

능력: 장례가 진행되는 동안 조언을 준다.

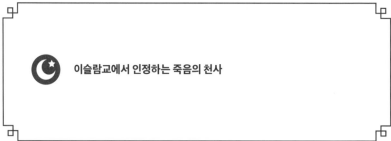

이슬람교에서 인정하는 죽음의 천사

바라디엘 BARADIEL

능력: 우박과 얼음을 다스린다.

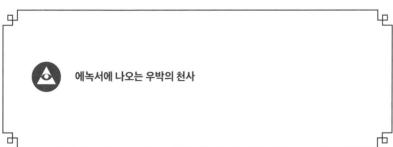

에녹서에 나오는 우박의 천사

바라칼 BARAQAL

능력: 인간에게 점성술에 관한 지식을 가져다주었다.

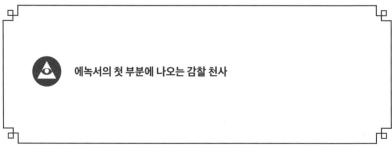

에녹서의 첫 부분에 나오는 감찰 천사

바라쿠엘 BARAQUEL

이름의 뜻: "신의 번개"

능력: 번개를 다스린다.

✝ ✡ 평범한 천사

△ 에녹서에 나오는,
번개를 지배하는 천사

바르비엘 BARBIEL

이름의 뜻: "신의 솔직함"

능력: 인내심을 길러주며, 문제 해결을 돕는다.

역품천사 달의 천사

바르키엘 BARCHIEL

이름의 뜻: "신의 지복"

능력: 마음속에 희망의 불꽃을 일으킨다.

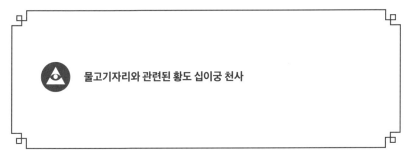

물고기자리와 관련된 황도 십이궁 천사

바리나엘 BARINAEL

능력: 남에게 속지 않도록 보호한다. 개인의 성공을 돕는다.

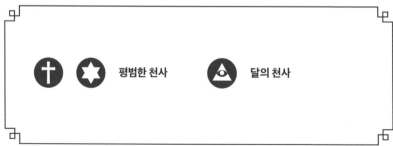

평범한 천사 달의 천사

바트라알 BATRAAL

능력: 인간에게 지식을 가져다준다.

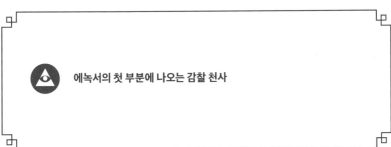

에녹서의 첫 부분에 나오는 감찰 천사

베트나엘 BETHNAEL

능력: 안정과 행복을 찾도록 돕는다.

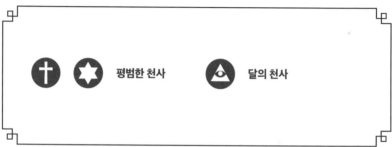

평범한 천사 달의 천사

비타엘 BITAEL

능력: 친구와 연인을 보호한다.

하란[12]의 고대 종교 사비안교에서 인정하는 금성의 천사

12 Harran, 현재 터키 동남부 지역. 메소포타미아의 주요 상업, 문화, 종교
중심지였던 매우 오래된 도시이자 중요한 고고학적 장소다.

카헤텔 CAHETEL

이름의 뜻: "사랑스러운 신"

능력: 번영을 가져다준다.

✝ 치품천사

★ 치품천사이자 성경 속
거룩한 네 글자의 천사

📜 4월 26일~30일에
태어난 자들의 수호천사

칼리엘 CALIEL

이름의 뜻: "돕고 답할 준비가 되어 있는 신"

능력: 정의를 공표한다.

✝ 좌품천사

★ 좌품천사이자 성경 속 거룩한 네 글자의 천사

▤ 6월 16일~21일에 태어난 자들의 수호천사

카이룸 CHAIRUM

능력: 북풍의 꼭대기에 앉아 북풍을 다스린다.

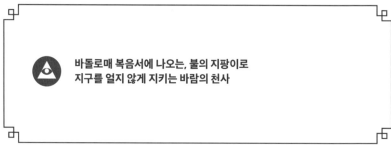

바돌로매 복음서에 나오는, 불의 지팡이로
지구를 얼지 않게 지키는 바람의 천사

칼카투라 CHALKATURA

능력: 악을 막는다.

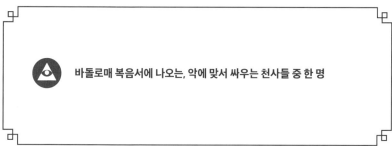

바돌로매 복음서에 나오는, 악에 맞서 싸우는 천사들 중 한 명

카루트 CHARUTH

능력: 악을 막는다. 지구에 균형을 유지한다.

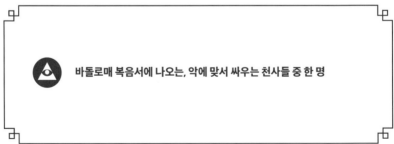

바돌로매 복음서에 나오는, 악에 맞서 싸우는 천사들 중 한 명

카바퀴아 CHAVAQUIAH

이름의 뜻: "기쁨을 가져다주는 신"

능력: 화해의 힘을 준다.

✝ 능품천사

✡ 능품천사이자 성경 속
거룩한 네 글자의 천사

📜 9월 13일~17일에
태어난 자들의 수호천사

다마비아 DAMABIAH

이름의 뜻: "지혜의 원천인 신"

능력: 부정적 성향을 극복하도록 돕는다. 지혜를 준다.

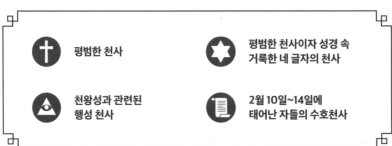

평범한 천사

평범한 천사이자 성경 속 거룩한 네 글자의 천사

천왕성과 관련된 행성 천사

2월 10일~14일에 태어난 자들의 수호천사

다넬 DANEL

이름의 뜻: "신은 심판자다."

능력: 인간에게 지식을 가져다준다.

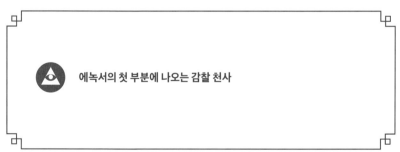

에녹서의 첫 부분에 나오는 감찰 천사

다니엘 DANIEL

이름의 뜻: "자비로운 꿈"

능력: 소통 능력을 향상시킨다.

✝ 권품천사

✡ 권품천사이자 성경 속
거룩한 네 글자의 천사

📜 11월 28일~12월 2일에
태어난 자들의 수호천사

디라키엘 DIRACHIEL

능력: 상업을 장려한다.

달의 천사

두트 DUTH

능력: 육체적, 정신적 병에 걸리지 않도록 지켜준다.

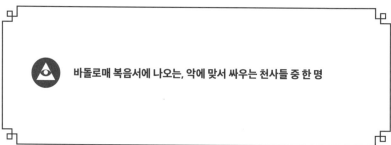

바돌로매 복음서에 나오는, 악에 맞서 싸우는 천사들 중 한 명

에기비엘 EGIBIEL

능력: 조화를 가져온다. 임신을 돕는다. 산모를 보호한다.

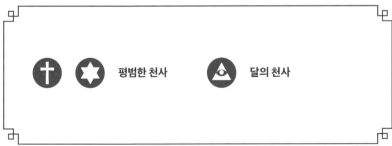

평범한 천사　　달의 천사

엘레미아 ELEMIAH

이름의 뜻: "신은 안식처다."

능력: 권력을 얻도록 돕는다.

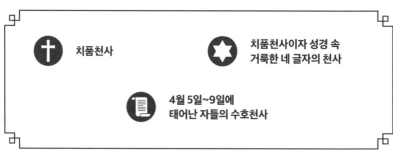

✝ 치품천사

★ 치품천사이자 성경 속 거룩한 네 글자의 천사

📄 4월 5일~9일에 태어난 자들의 수호천사

에네디엘 ENEDIEL

능력: 신의 원조를 제공한다. 잃어버린 물건을 찾는 데 도움을 준다.

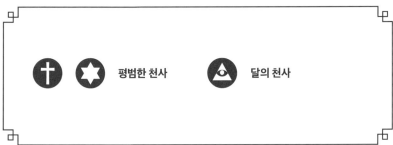

평범한 천사　　　　달의 천사

에르게디엘 ERGEDIEL

능력: 육체적 아름다움을 보호하고 부여한다.

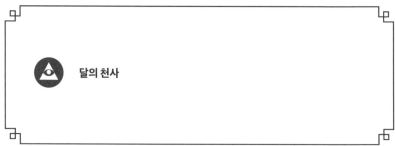

달의 천사

에야엘 EYAEL

이름의 뜻: "아이들과 어른들의 기쁨인 신"

능력: 변화를 겪는 동안 도움을 준다.

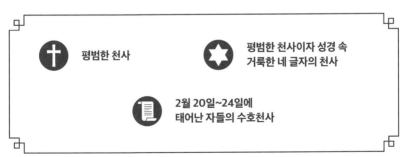

✝ 평범한 천사

✡ 평범한 천사이자 성경 속
거룩한 네 글자의 천사

📜 2월 20일~24일에
태어난 자들의 수호천사

에제케엘 EZEQEEL

능력: 인간에게 지식을 가져다준다.

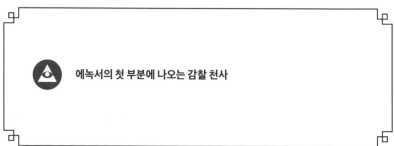

에녹서의 첫 부분에 나오는 감찰 천사

파누엘 FANUEL

이름의 뜻: "인내의 천사"

능력: 용서를 구하는 자들을 위로한다.

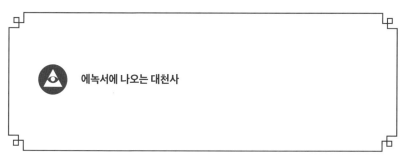

에녹서에 나오는 대천사

갈갈리엘 GALGALIEL

능력: 태양을 다스린다.

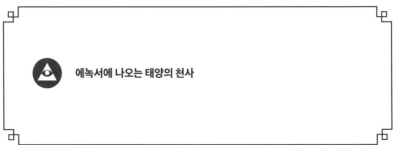

에녹서에 나오는 태양의 천사

가루비엘 GARRUBIEL

능력: 연인과 친구를 보호한다.

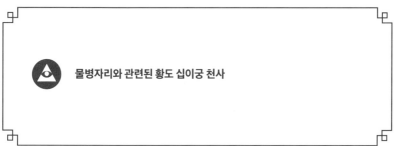

물병자리와 관련된 황도 십이궁 천사

겔리엘 GELIEL

능력: 계획한 사업의 이행을 돕는다.

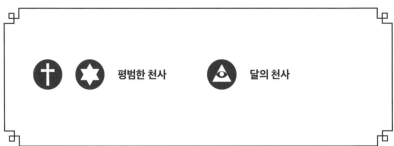

평범한 천사 달의 천사

게니엘 GENIEL

능력: 긍정적 미래를 불러온다. 여행자를 보호한다.

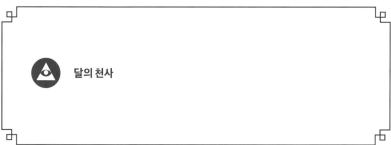

달의 천사

그라파타스 GRAFATHAS

능력: 악에 맞서 싸운다. 인간을 보호한다.

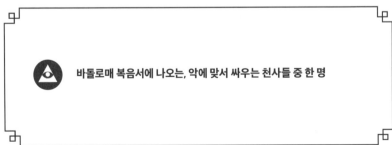

바돌로매 복음서에 나오는, 악에 맞서 싸우는 천사들 중 한 명

하아이아 HAAIAH

이름의 뜻: "피난처인 신"

능력: 외교적 능력을 보조한다. 정의감을 심어준다.

✝ 주품천사

✡ 주품천사이자 성경 속 거룩한 네 글자의 천사

📜 7월 28일~8월 1일에 태어난 자들의 수호천사

하아미아 HAAMIAH

이름의 뜻: "지구에 사는 모든 어린이의 희망인 신"

능력: 부정적 에너지를 막는다.

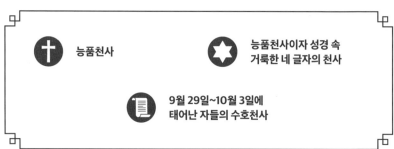

✝ 능품천사

★ 능품천사이자 성경 속
거룩한 네 글자의 천사

📜 9월 29일~10월 3일에
태어난 자들의 수호천사

하부히아 HABUHIAH

이름의 뜻: "아낌없이 주는 신"

능력: 육체적, 정신적 병과 싸운다. 예감을 키운다.

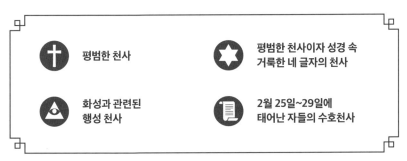

✝ 평범한 천사

✡ 평범한 천사이자 성경 속 거룩한 네 글자의 천사

△ 화성과 관련된 행성 천사

📜 2월 25일~29일에 태어난 자들의 수호천사

하하이아 HAHAIAH

이름의 뜻: "피난처인 신"

능력: 역경에서 보호한다. 지혜를 준다.

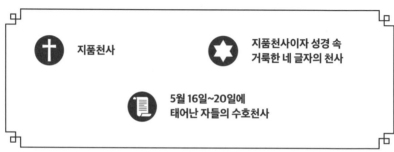

✝ 지품천사

★ 지품천사이자 성경 속 거룩한 네 글자의 천사

📜 5월 16일~20일에 태어난 자들의 수호천사

하하시아 HAHASIAH

이름의 뜻: "숨어 있는 신"

능력: 신을 이해하도록 돕는다. 관용과 신뢰를 길러준다.

✝ 권품천사

✡ 권품천사이자 성경 속
거룩한 네 글자의 천사

📜 12월 3일~7일에
태어난 자들의 수호천사

하헤위아 HAHEUIAH

이름의 뜻: "그 자체로 선한 신"

능력: 인간을 보호한다.

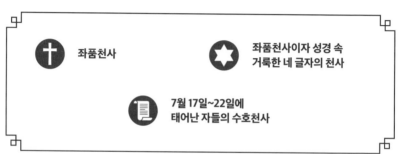

✝ 좌품천사

★ 좌품천사이자 성경 속
거룩한 네 글자의 천사

📜 7월 17일~22일에
태어난 자들의 수호천사

하이아이엘 HAIAIEL

능력: 현실을 이해하고 받아들이도록 인도하고 돕는다.

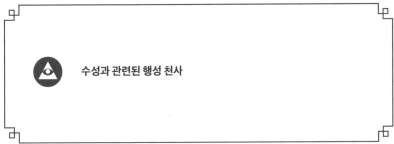

수성과 관련된 행성 천사

하이아옐 HAIAYEL

이름의 뜻: "우주의 주인인 신"

능력: 의욕을 높여준다.

✝ 평범한 천사

✡ 평범한 천사이자 성경 속
거룩한 네 글자의 천사

📜 3월 11일~15일에
태어난 자들의 수호천사

하마비엘 HAMABIEL

능력: 순결을 맹세한 자들을 보호한다. 마음에 순수함을 부여한다.

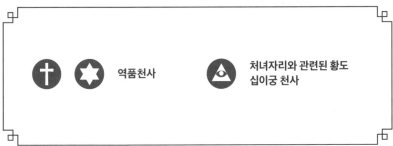

역품천사

처녀자리와 관련된 황도
십이궁 천사

하마엘 HAMAEL

능력: 버틸 수 있는 힘을 주고 지지한다.

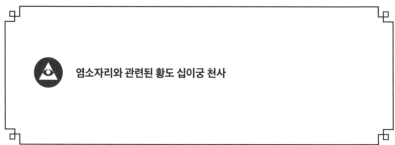

염소자리와 관련된 황도 십이궁 천사

하라엘 HARAEL

이름의 뜻: "전지전능한 신"

능력: 지식을 준다. 지적 활동을 돕는다.

✝ 대천사

✡ 대천사이자 성경 속
거룩한 네 글자의 천사

📜 1월 11일~15일에
태어난 자들의 수호천사

하라키엘 HARAQIEL

능력: 초록색과 파란색을 끌어당긴다.

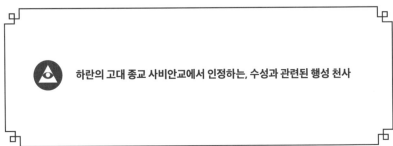

하란의 고대 종교 사비안교에서 인정하는, 수성과 관련된 행성 천사

하리엘 HARIEL

이름의 뜻: "창조자인 신"

능력: 더 명확한 인생관을 가져다준다.

✝ 지품천사

⭐ 지품천사이자 성경 속 거룩한 네 글자의 천사

📜 6월 1일~5일에 태어난 자들의 수호천사

하루트 HARUT

능력: 인간의 믿음을 시험한다.

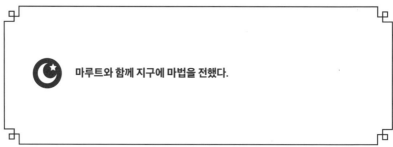

마루트와 함께 지구에 마법을 전했다.

하지엘 HAZIEL

이름의 뜻: "자비로운 신"

능력: 용서하도록 돕는다.

✝ 지품천사

✡ 지품천사이자 성경 속 거룩한 네 글자의 천사

📜 5월 1일~5일에 태어난 자들의 수호천사

헤하헬 HEHAHEL

이름의 뜻: "삼위일체인 신"

능력: 영적인 길을 계속 따라가도록 격려한다.

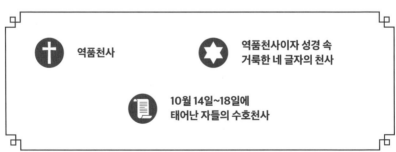

✝ 역품천사

★ 역품천사이자 성경 속 거룩한 네 글자의 천사

📜 10월 14일~18일에 태어난 자들의 수호천사

헤카미아 HEKAMIAH

이름의 뜻: "우주를 교화하는 신"

능력: 충성스러운 사람들을 보호하고 다른 사람들의 마음에 충성심을 고취한다.

✝ 지품천사

★ 지품천사이자 성경 속 거룩한 네 글자의 천사

📜 6월 6일~10일에 태어난 자들의 수호천사

이아헬 IAHHEL

이름의 뜻: "최고의 존재"

능력: 지식을 장려한다.

✝ 대천사

✡ 대천사이자 성경 속
거룩한 네 글자의 천사

📜 1월 26일~30일에
태어난 자들의 수호천사

154

이아오트 IAOTH

능력: 육체적, 정신적 병을 치유한다.

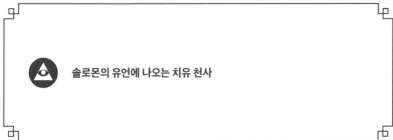

솔로몬의 유언에 나오는 치유 천사

이악스 IAX

능력: 모든 병을 낫게 한다.

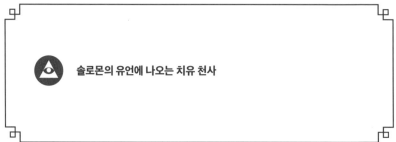

솔로몬의 유언에 나오는 치유 천사

이에이아젤 IEIAZEL

이름의 뜻: "기운을 북돋아 주는 신"

능력: 인간의 마음에 기쁨을 가져다준다.

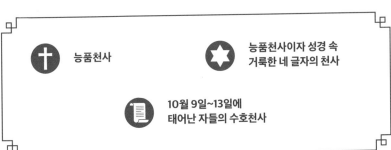

✝ 능품천사

✡ 능품천사이자 성경 속
거룩한 네 글자의 천사

📜 10월 9일~13일에
태어난 자들의 수호천사

이에잘렐 IEZALEL

이름의 뜻: "신은 만물에 영광을 베푼다."

능력: 인간관계에 충실함을 길러준다.

지품천사

지품천사이자 성경 속
거룩한 네 글자의 천사

5월 21일~25일에
태어난 자들의 수호천사

이마미아 IMAMIAH

이름의 뜻: "신은 만물보다 높이 있다."

능력: 속죄하도록 돕는다.

권품천사

권품천사이자 성경 속
거룩한 네 글자의 천사

12월 8일~12일에
태어난 자들의 수호천사

이스발 ISBAL

능력: 철과 검은색을 다스린다.

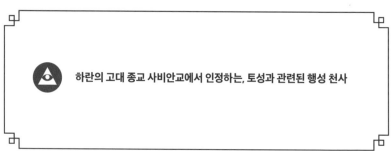

하란의 고대 종교 사비안교에서 인정하는, 토성과 관련된 행성 천사

이스라필 ISRAFIL

능력: 위험을 경고하고 막는다.

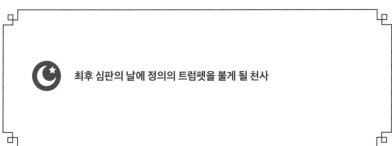

최후 심판의 날에 정의의 트럼펫을 불게 될 천사

야바미아 JABAMIAH

이름의 뜻: "만물을 창조하는 말씀"

능력: 내적 조화를 가져오고 재생을 돕는다.

✝ 평범한 천사

✡ 평범한 천사이자 성경 속
거룩한 네 글자의 천사

🔺 금성과 관련된 행성 천사

📜 3월 6일~10일에
태어난 자들의 수호천사

야제리엘 JAZERIEL

능력: 행운을 가져다주는 변화를 감독하고 지원한다.

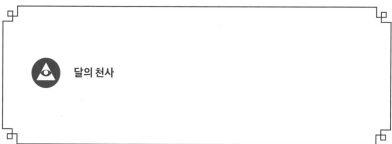

달의 천사

예후디엘 JEHUDIEL

이름의 뜻: "신의 영광"

능력: 연구자를 보호한다. 영적 고양에 이르도록 돕는다.

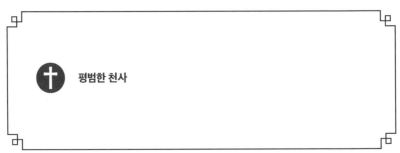

✝ **평범한 천사**

옐리엘 JELIEL

이름의 뜻: "자비로운 신"

능력: 인간의 마음을 사랑으로 채운다.

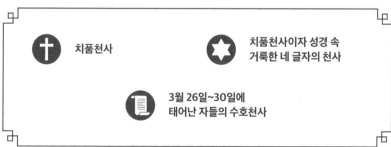

✝ 치품천사

★ 치품천사이자 성경 속
거룩한 네 글자의 천사

📜 3월 26일~30일에
태어난 자들의 수호천사

요피엘 JOPHIEL

이름의 뜻: "신의 사자(使者)"

능력: 아름다움을 가져다주고 아름다움을 알아볼 수 있도록 돕는다.

좌품천사

카라엘 KARAEL

능력: 육체적, 정신적 병을 치유한다.

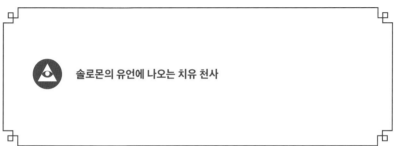

솔로몬의 유언에 나오는 치유 천사

케르쿠타 KERKUTHA

능력: 남풍을 다스리고 상징한다.

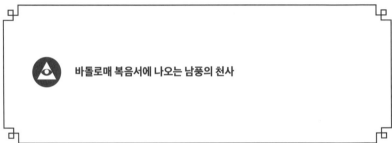

바돌로매 복음서에 나오는 남풍의 천사

키리엘 KJRIEL

능력: 인간의 영혼에 균형을 가져온다.

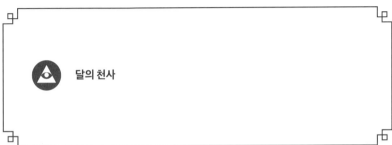

달의 천사

코바벨 KOBABEL

능력: 인간에게 지식을 가져다준다.

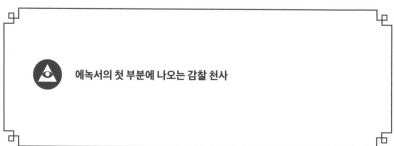

에녹서의 첫 부분에 나오는 감찰 천사

코크비엘 KOKBIEL

능력: 별을 다스리도록 선택되었다.

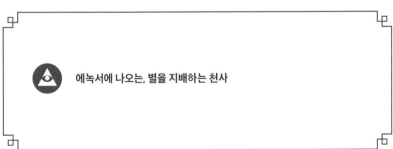

에녹서에 나오는, 별을 지배하는 천사

라우비아 LAUVIAH

이름의 뜻: "존경스러운 신"

능력: 계시와 위대한 진실의 전달자

✝ 좌품천사

✡ 좌품천사이자 성경 속 거룩한 네 글자의 천사

📜 6월 11일~15일에 태어난 자들의 수호천사

라비아 LAVIAH

이름의 뜻: "신이 칭찬하고 축복한다."

능력: 승리를 주장하는 데 도움을 준다.

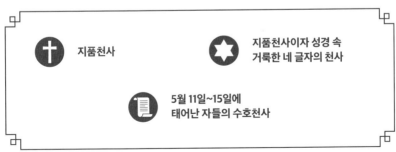

✝ 지품천사

✡ 지품천사이자 성경 속
거룩한 네 글자의 천사

📜 5월 11일~15일에
태어난 자들의 수호천사

라일라헬 LAYLAHEL

능력: 밤에 일어나는 모든 현상을 다스린다.

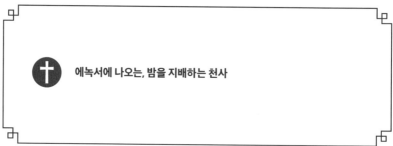

✝ **에녹서에 나오는, 밤을 지배하는 천사**

레카벨 LECABEL

이름의 뜻: "영감을 주는 신"

능력: 물질적, 영적 성장을 위한 기회를 준다.

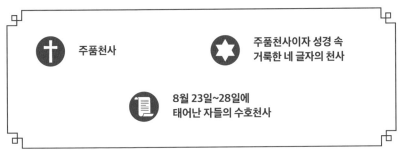

✝ 주품천사

✡ 주품천사이자 성경 속 거룩한 네 글자의 천사

📕 8월 23일~28일에 태어난 자들의 수호천사

레하히아 LEHAHIAH

이름의 뜻: "관대한 신"

능력: 의롭고 정직하도록 인간을 격려한다.

✝ 능품천사

✡ 능품천사이자 성경 속 거룩한 네 글자의 천사

📜 9월 8일~12일에 태어난 자들의 수호천사

렐라헬 LELAHEL

이름의 뜻: "찬양받아 마땅한 신"

능력: 삶과 마음에 빛을 가져온다.

✝ 치품천사

✡ 치품천사이자 성경 속
거룩한 네 글자의 천사

📜 4월 15일~20일에
태어난 자들의 수호천사

레우비아 LEUVIAH

이름의 뜻: "죄인에게 응답하는 신"

능력: 영적 성장과 진화를 가능하게 한다.

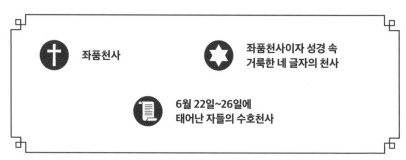

✝ 좌품천사

✦ 좌품천사이자 성경 속 거룩한 네 글자의 천사

📜 6월 22일~26일에 태어난 자들의 수호천사

마하시아 MAHASIAH

이름의 뜻: "구원자인 신"

능력: 정신을 맑게 하고 마음을 정화하도록 돕는다.

✝ 치품천사

✡ 치품천사이자 성경 속
거룩한 네 글자의 천사

📜 4월 10일~14일에
태어난 자들의 수호천사

말키다엘 MALCHIDAEL

이름의 뜻: "봄의 천사"

능력: 실명(失明)과 싸운다.

치품천사

양자리와 관련된
황도 십이궁 천사

180

말리크 MALIK

능력: 지하세계의 문을 지킨다.

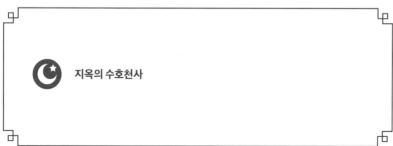

지옥의 수호천사

마나켈 MANAKEL

이름의 뜻: "만물을 보살피는 신"

능력: 슬픔과 싸운다. 창의력을 자극한다. 지식을 가져온다.

✝ 평범한 천사

✡ 평범한 천사이자 성경 속 거룩한 네 글자의 천사

△ 토성과 관련된 행성 천사

▤ 2월 15일~19일에 태어난 자들의 수호천사

마네디엘 MANEDIEL

이름의 뜻: "자비로운 신"

능력: 용기를 심어준다.

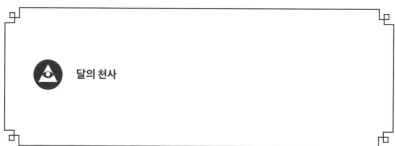

달의 천사

마리오크 MARIOCH

능력: 모든 일시적인 것을 지키는 자

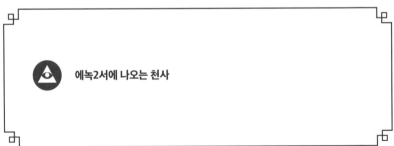

에녹2서에 나오는 천사

마루트 MARUT

능력: 인간의 믿음을 시험한다.

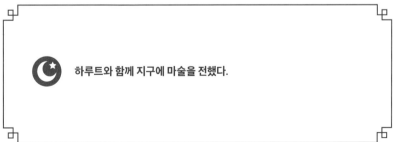

하루트와 함께 지구에 마술을 전했다.

마타리엘 MATARIEL

능력: 비를 다스린다.

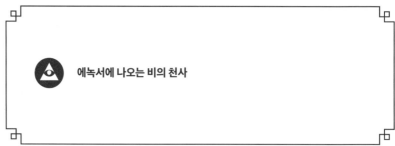

에녹서에 나오는 비의 천사

메바헬 MEBAHEL

이름의 뜻: "보호하는 신"

능력: 진실과 자유를 공표한다.

✝ 지품천사

★ 지품천사이자 성경 속
거룩한 네 글자의 천사

📜 5월 26일~31일에
태어난 자들의 수호천사

메바히아 MEBAHIAH

이름의 뜻: "영원한 신"

능력: 지적 명료함을 부여한다.

✝ 권품천사

★ 권품천사이자 성경 속
거룩한 네 글자의 천사

📜 12월 22일~26일에
태어난 자들의 수호천사

메히엘 MEHIEL

이름의 뜻: "만물에 생명을 주는 신"

능력: 삶에 대한 열정을 부여한다.

✝ 대천사

✡ 대천사이자 성경 속
거룩한 네 글자의 천사

📜 2월 5일~9일에
태어난 자들의 수호천사

멜라헬 MELAHEL

이름의 뜻: "모든 병에서 구해내는 신"

능력: 육체적, 정신적 병을 치유한다.

✝ 좌품천사

★ 좌품천사이자 성경 속 거룩한 네 글자의 천사

📜 7월 12일~16일에 태어난 자들의 수호천사

멜리오트 MELIOTH

능력: 악을 막는다. 지구에 균형을 유지한다.

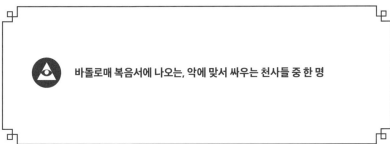

바돌로매 복음서에 나오는, 악에 맞서 싸우는 천사들 중 한 명

메나델 MENADEL

이름의 뜻: "사랑스러운 신"

능력: 일하는 자를 보호한다. 업무 관련 문제에 도움을 준다.

능품천사

능품천사이자 성경 속
거룩한 네 글자의 천사

9월 18일~23일에
태어난 자들의 수호천사

메르메오트 MERMEOTH

능력: 악을 막는다. 지구에 균형을 유지한다.

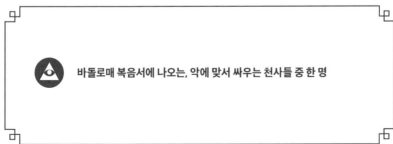

바돌로매 복음서에 나오는, 악에 맞서 싸우는 천사들 중 한 명

미하엘 MIHAEL

이름의 뜻: "신, 자비로운 아버지"

능력: 산모를 보호한다. 어머니가 될 자를 지켜준다.

✝ 역품천사

✡ 역품천사이자 성경 속
거룩한 네 글자의 천사

📜 11월 18일~22일에
태어난 자들의 수호천사

미카엘 MIKAEL

이름의 뜻: "신의 영상"

능력: 조직을 개선하는 데 도움을 준다. 삶과 행동에 질서를 가져다준다.

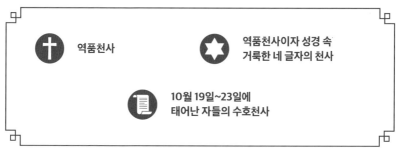

✝ 역품천사

✡ 역품천사이자 성경 속 거룩한 네 글자의 천사

📜 10월 19일~23일에 태어난 자들의 수호천사

미츠라엘 MITZRAEL

이름의 뜻: "억압 받는 자를 돕는 신"

능력: 잘못을 용서하도록 돕는다. 관계를 강화한다.

✝ 대천사

✡ 대천사이자 성경 속
거룩한 네 글자의 천사

📜 1월 16일~20일에
태어난 자들의 수호천사

무미아 MUMIAH

이름의 뜻: "우주의 끝"

능력: 사물의 본질을 인식하게 한다. 재탄생하게 한다.

✝ 평범한 천사

★ 평범한 천사이자 성경 속
거룩한 네 글자의 천사

△ 달과 관련된 행성 천사

📜 3월 16일~20일에
태어난 자들의 수호천사

문카르 MUNKAR

능력: 죽은 자의 행적을 심판하여 신의 정의를 집행한다.

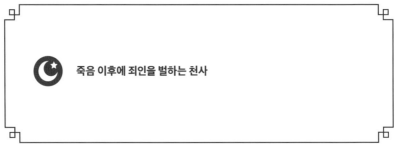

죽음 이후에 죄인을 벌하는 천사

무리엘 MURIEL

능력: 감정을 다스리는 데 도움을 준다. 상냥함을 가져다준다. 말에 명확성을 준다. 함구증[13]과 싸운다.

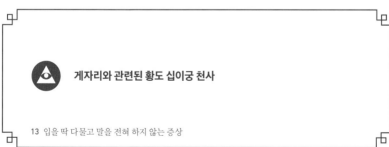

게자리와 관련된 황도 십이궁 천사

13 입을 딱 다물고 말을 전혀 하지 않는 증상

나키르 NAKIR

능력: 죽은 자의 행적을 심판하여 신의 정의를 집행한다.

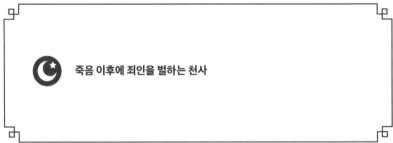

죽음 이후에 죄인을 벌하는 천사

나나엘 NANAEL

이름의 뜻: "교만한 자를 겸손하게 하는 신"

능력: 타인 및 세계와 영적 교감을 나누도록 돕는다.

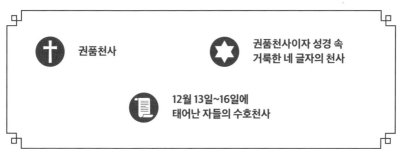

✝ 권품천사

★ 권품천사이자 성경 속 거룩한 네 글자의 천사

📄 12월 13일~16일에 태어난 자들의 수호천사

나타니엘 NATHANIEL

능력: 불을 다스린다. 순수한 마음을 지켜준다.

대천사

나우타 NAUTHA

능력: 남서풍을 다스린다.

바돌로매 복음서에 나오는, 눈의 지팡이로 공기를 식혀서 지구를 불타지 않게 지키는 바람의 천사

네시엘 NECIEL

능력: 직감과 새로운 생각을 자극한다.

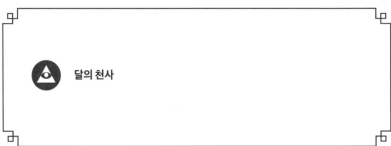

달의 천사

네포노스 NEFONOS

능력: 악을 막는다. 지구에 균형을 유지한다.

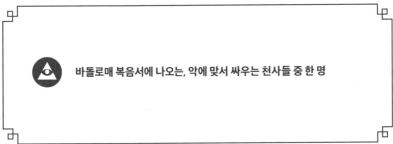

바돌로매 복음서에 나오는, 악에 맞서 싸우는 천사들 중 한 명

넬카엘 NELCHAEL

이름의 뜻: "유일무이한 신"

능력: 가르치는 자를 보호한다. 지식을 전한다.

✝ 좌품천사

✡ 좌품천사이자 성경 속 거룩한 네 글자의 천사

📜 7월 2일~6일에 태어난 자들의 수호천사

네마미아 NEMAMIAH

이름의 뜻: "존경스러운 신"

능력: 선한 것과 그렇지 않은 것을 구별하는 힘을 준다.

대천사

대천사이자 성경 속
거룩한 네 글자의 천사

1월 1일~5일에
태어난 자들의 수호천사

니타엘 NITHAEL

이름의 뜻: "천국의 왕"

능력: 사후 유산으로 남겨질 것을 평가하는 일을 돕는다.

✝ 권품천사

✡ 권품천사이자 성경 속 거룩한 네 글자의 천사

📜 12월 17일~21일에 태어난 자들의 수호천사

니타히아 NITHAHIAH

이름의 뜻: "지혜를 주는 신"

능력: 평온을 준다.

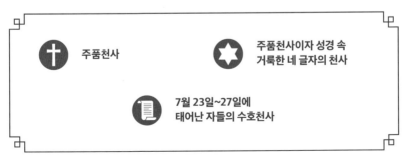

✝ 주품천사

✡ 주품천사이자 성경 속
거룩한 네 글자의 천사

📄 7월 23일~27일에
태어난 자들의 수호천사

오에르타 OERTHA

능력: 북풍의 꼭대기에 앉아 북풍을 다스린다.

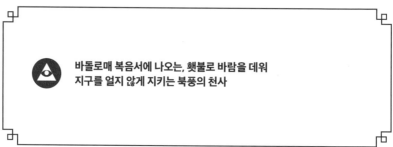

바돌로매 복음서에 나오는, 횃불로 바람을 데워
지구를 얼지 않게 지키는 북풍의 천사

오파니엘 OFANIEL

능력: 달을 다스린다.

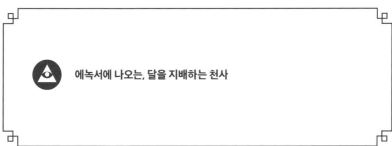

에녹서에 나오는, 달을 지배하는 천사

오마엘 OMAEL

이름의 뜻: "인내하는 신"

능력: 육체적, 정신적 성장을 인도하고 돕는다.

✝ 주품천사

✡ 주품천사이자 성경 속
거룩한 네 글자의 천사

📜 8월 18일~22일에
태어난 자들의 수호천사

오노마타트 ONOMATAHT

능력: 악을 막는다. 지구에 균형을 유지한다.

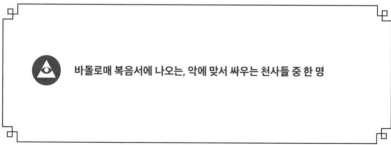

바돌로매 복음서에 나오는, 악에 맞서 싸우는 천사들 중 한 명

오로우엘 OROUEL

능력: 육체적, 정신적 병을 치유한다.

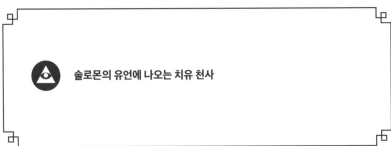

솔로몬의 유언에 나오는 치유 천사

파할리아 PAHALIAH

이름의 뜻: "구세주 신"

능력: 죄에서 구원한다.

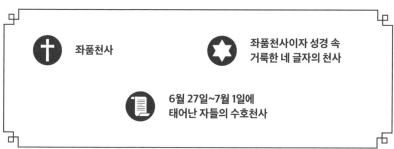

✝ 좌품천사

✡ 좌품천사이자 성경 속
거룩한 네 글자의 천사

📜 6월 27일~7월 1일에
태어난 자들의 수호천사

215

포우네비엘 PHOUNEBIEL

능력: 육체적, 정신적 병을 치유한다.

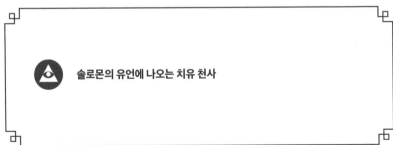

솔로몬의 유언에 나오는 치유 천사

포이엘 POYEL

이름의 뜻: "우주를 떠받치는 신"

능력: 개인의 재능을 발견한다. 겸손의 미덕을 준다. 행운을 가져다준다.

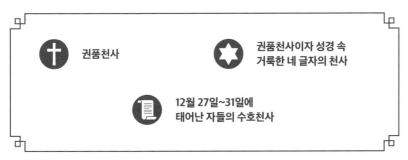

권품천사

권품천사이자 성경 속
거룩한 네 글자의 천사

12월 27일~31일에
태어난 자들의 수호천사

라아미엘 RAAMIEL

능력: 천둥을 다스린다.

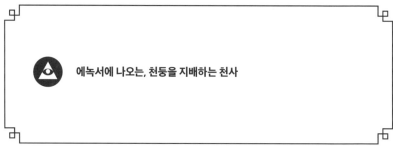

에녹서에 나오는, 천둥을 지배하는 천사

라아지엘 RAAZIEL

능력: 지진을 다스린다.

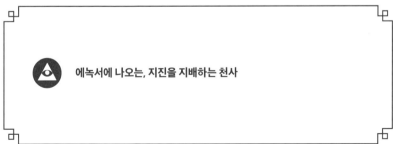

에녹서에 나오는, 지진을 지배하는 천사

라구엘 RAGUEL

이름의 뜻: "바람의 기사"

능력: 의로운 자를 보호하기 위해 악을 경계한다.

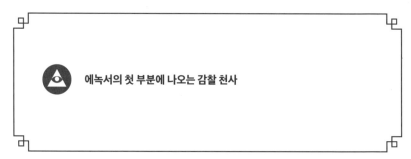

에녹서의 첫 부분에 나오는 감찰 천사

라이오우오트
RAIOUOTH

능력: 육체적, 정신적 병을 치유한다.

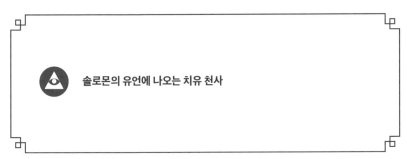

솔로몬의 유언에 나오는 치유 천사

라무엘 RAMUEL

능력: 인간에게 지식을 가져다준다.

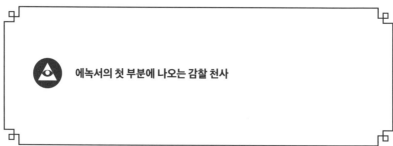

에녹서의 첫 부분에 나오는 감찰 천사

라리데리스 RARIDERIS

능력: 육체적, 정신적 병을 치유한다.

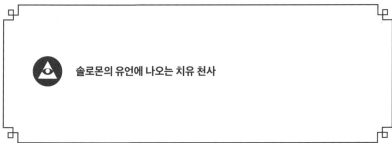

솔로몬의 유언에 나오는 치유 천사

라수일 RASUIL

능력: 행성의 움직임을 다스린다.

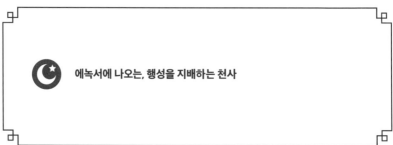

에녹서에 나오는, 행성을 지배하는 천사

라티엘 RATHIEL

능력: 행성의 움직임을 다스린다.

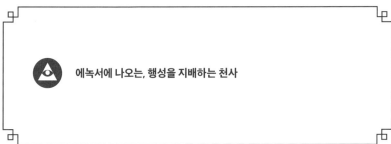

에녹서에 나오는, 행성을 지배하는 천사

레하엘 REHAEL

이름의 뜻: "죄인을 받아들이는 신"

능력: 생명과 타인에 대한 존중을 전한다.

능품천사

능품천사이자 성경 속
거룩한 네 글자의 천사

10월 4일~8일에
태어난 자들의 수호천사

레이옐 REIYEL

이름의 뜻: "도울 준비가 되어 있는 신"

능력: 영혼이 사슬에서 풀려나도록 돕는다.

✝ 주품천사

★ 주품천사이자 성경 속 거룩한 네 글자의 천사

📜 8월 13일~17일에 태어난 자들의 수호천사

레미엘 REMIEL

능력: 스스로 성장하고자 하는 자를 돕는다.

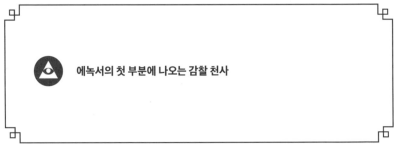

에녹서의 첫 부분에 나오는 감찰 천사

레퀴엘 REQUIEL

능력: 미래를 내다볼 수 있는 힘을 준다.

달의 천사

리드완 RIDWAN

능력: 천국에 있는 영혼들을 인도하고 지킨다.

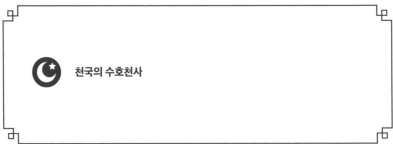

천국의 수호천사

리조엘 RIZOEL

능력: 육체적, 정신적 병을 치유한다.

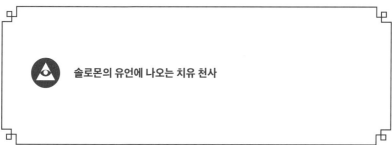

솔로몬의 유언에 나오는 치유 천사

로켈 ROCHEL

이름의 뜻: "모든 것을 보는 신"

능력: 통찰력을 준다. 잃어버린 물건을 찾도록 도와준다.

평범한 천사

평범한 천사이자 성경 속 거룩한 네 글자의 천사

태양과 관련된 행성 천사

3월 1일~5일에 태어난 자들의 수호천사

루비야엘 RUBYAEL

능력: 분쟁에서 승리를 주장하는 데 도움을 준다. 의로운 자를 보호한다.

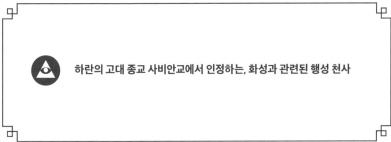

하란의 고대 종교 사비안교에서 인정하는, 화성과 관련된 행성 천사

루피야엘 RUFIYAEL

능력: 물질적, 영적 행복을 이룰 수 있도록 돕는다.

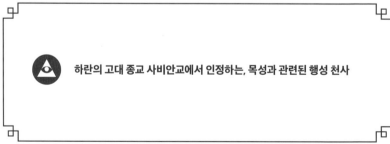

하란의 고대 종교 사비안교에서 인정하는, 목성과 관련된 행성 천사

루티엘 RUTHIEL

능력: 바람을 다스린다.

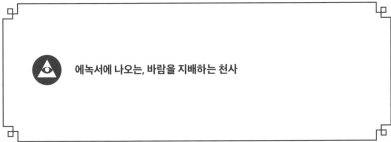

에녹서에 나오는, 바람을 지배하는 천사

사바엘 SABAEL

능력: 육체적, 정신적 병을 치유한다.

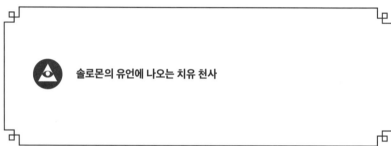

솔로몬의 유언에 나오는 치유 천사

사키엘 SACHIEL

능력: 행복과 풍요를 준다.

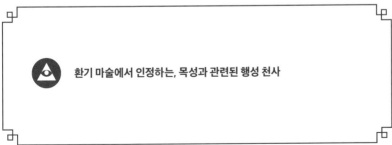

환기 마술에서 인정하는, 목성과 관련된 행성 천사

살기엘 SALGIEL

능력: 눈(雪)을 다스린다.

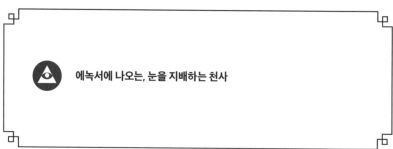

에녹서에 나오는, 눈을 지배하는 천사

사마엘 SAMAEL

능력: 불의와 싸울 힘을 준다. 전투에서 이길 수 있도록 돕는다.

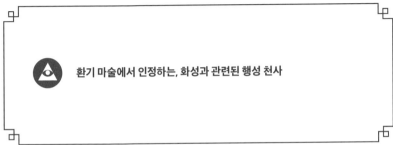

환기 마술에서 인정하는, 화성과 관련된 행성 천사

삼스 SAMS

능력: 정신을 맑게 하고 길을 비춰준다.

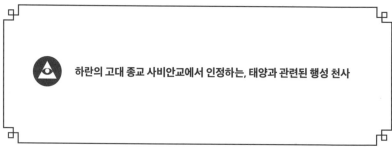

하란의 고대 종교 사비안교에서 인정하는, 태양과 관련된 행성 천사

삼사웨엘 SAMSAWEEL

능력: 인간에게 지식을 가져다준다.

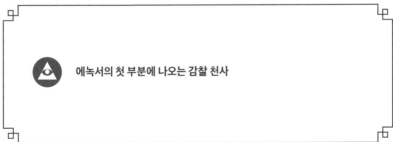

에녹서의 첫 부분에 나오는 감찰 천사

삼지엘 SAMZIEL

능력: 인간에게 햇빛을 가져다준다.

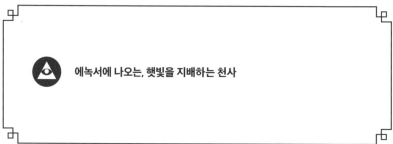

에녹서에 나오는, 햇빛을 지배하는 천사

사르카엘 SARCAEL

능력: 악마와 거짓 신들에게서 인간을 보호한다.

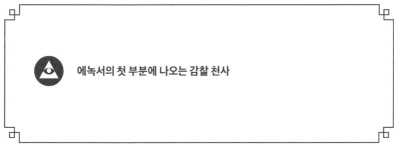

에녹서의 첫 부분에 나오는 감찰 천사

사르타엘 SARTAEL

능력: 인간을 가르치기 위해 지구로 보내진 200명의 천사 중 한 명

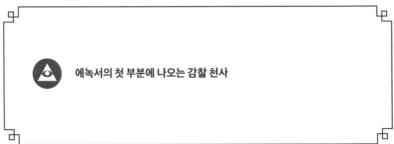

에녹서의 첫 부분에 나오는 감찰 천사

사타나엘 SATANAEL

이름의 뜻: "신의 메신저"

(루시퍼, 나중에 사탄으로 불림)

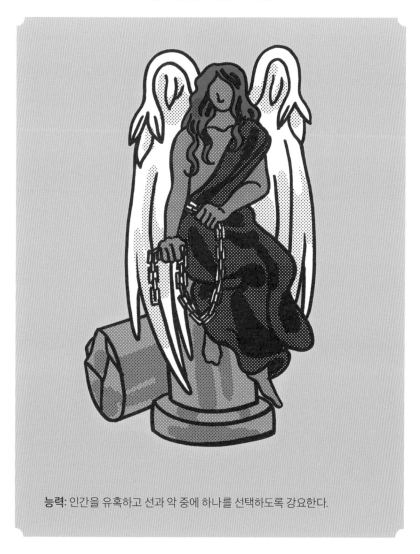

능력: 인간을 유혹하고 선과 악 중에 하나를 선택하도록 강요한다.

스칼티엘 SCALTIEL

이름의 뜻: "신의 말씀"

능력: 인간을 보호하고 어려울 때 조언해 준다.

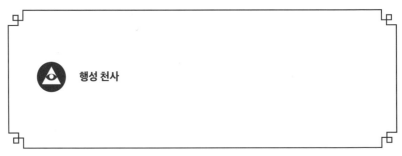

행성 천사

세할리아 SEHALIAH

이름의 뜻: "만물의 원동력"

능력: 학생과 노동자를 뒷받침한다.

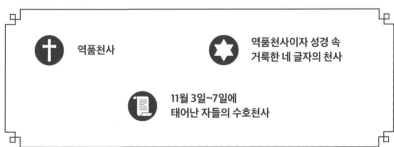

역품천사

역품천사이자 성경 속 거룩한 네 글자의 천사

11월 3일~7일에 태어난 자들의 수호천사

세헤이아 SEHEIAH

이름의 뜻: "병을 낫게 하는 신"

능력: 장수를 누리게 한다.

✝ 주품천사

✡ 주품천사이자 성경 속 거룩한 네 글자의 천사

📜 8월 7일~12일에 태어난 자들의 수호천사

세헬리엘 SEHELIEL

능력: 선의를 품게 한다.

달의 천사

세메일 SEMEIL

능력: 영적 길 위에 있는 인간을 보호하고 인도한다. 지혜를 심어준다.

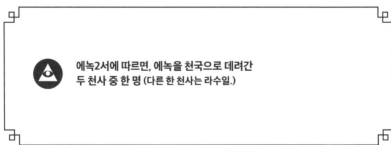

에녹2서에 따르면, 에녹을 천국으로 데려간
두 천사 중 한 명 (다른 한 천사는 라수일.)

세메야자 SEMEYAZA

능력: 인간에게 지식을 가져다주기 위해 지구에 내려오는 천사들을 이끈다.

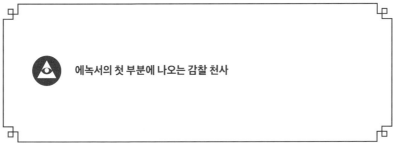

에녹서의 첫 부분에 나오는 감찰 천사

시타엘 SITAEL

이름의 뜻: "모든 생명체의 희망인 신"

능력: 선행을 장려한다.

✝ 치품천사

★ 치품천사이자 성경 속
거룩한 네 글자의 천사

📜 3월 31일~4월 4일에
태어난 자들의 수호천사

수라쿠얄 SURAQUYAL

능력: 인간에게 지식을 가져다준다.

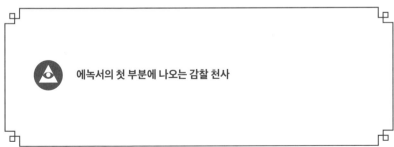

에녹서의 첫 부분에 나오는 감찰 천사

수리엘 SURIEL

능력: 순수한 인간을 보호하고 부정한 자를 벌한다.

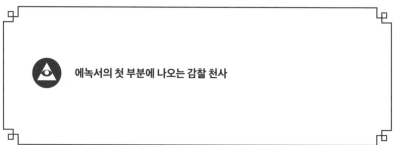

에녹서의 첫 부분에 나오는 감찰 천사

실리아엘 SYLIAEL

능력: 달을 다스린다.

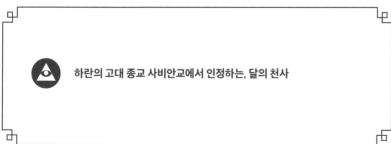

하란의 고대 종교 사비안교에서 인정하는, 달의 천사

타그리엘 TAGRIEL

능력: 창의력을 자극한다. 예술적 영감을 준다.

달의 천사

타키엘 TAKIEL

능력: 존경과 명예를 추구하는 이들을 돕는다.

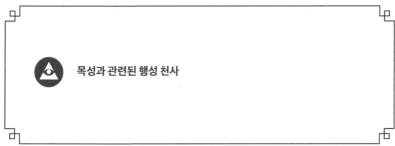

목성과 관련된 행성 천사

타미엘 TAMIEL

능력: 인간에게 지식을 가져다준다.

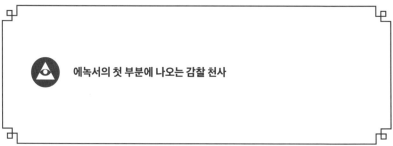

에녹서의 첫 부분에 나오는 감찰 천사

테멜 TEMEL

능력: 인간에게 지식을 가져다준다.

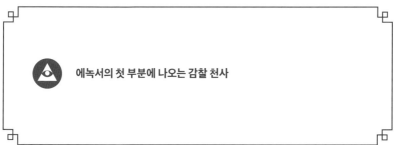

에녹서의 첫 부분에 나오는 감찰 천사

투렐 TUREL

능력: 인간에게 지식을 가져다준다.

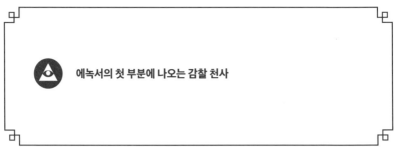

에녹서의 첫 부분에 나오는 감찰 천사

우마벨 UMABEL

이름의 뜻: "만물 위에 있는 신"

능력: 친구를 보호한다. 친밀감을 자극한다.

대천사

대천사이자 성경 속
거룩한 네 글자의 천사

1월 21일~25일에
태어난 자들의 수호천사

우라키바라멜
URAKIBARAMEL

능력: 인간에게 지식을 가져다준다.

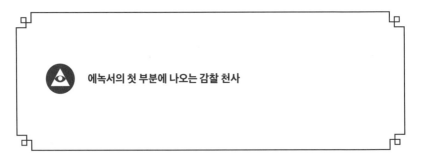

에녹서의 첫 부분에 나오는 감찰 천사

262

바사리아 VASARIAH

이름의 뜻: "의로운 신"

능력: 관용을 베풀 수 있도록 돕는다.

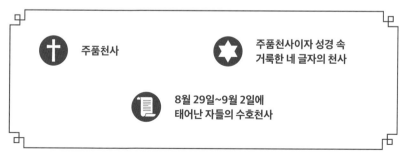

✝ 주품천사

✡ 주품천사이자 성경 속 거룩한 네 글자의 천사

📜 8월 29일~9월 2일에 태어난 자들의 수호천사

베후엘 VEHUEL

이름의 뜻: "칭찬하고 높이는 신"

능력: 영적 고양의 길을 따라 인도한다.

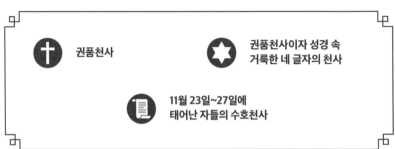

✝ 권품천사

✡ 권품천사이자 성경 속
거룩한 네 글자의 천사

📜 11월 23일~27일에
태어난 자들의 수호천사

264

베후이아 VEHUIAH

이름의 뜻: "만물의 격을 높이는 신"

능력: 의지를 지지하고 북돋운다.

치품천사

치품천사이자 성경 속
거룩한 네 글자의 천사

3월 21일~25일에
태어난 자들의 수호천사

베르키엘 VERCHIEL

능력: 육체적, 정신적으로 굶주린 자들을 인도한다.

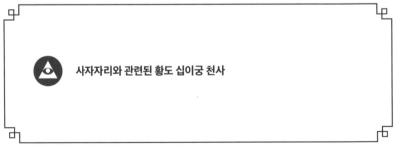

사자자리와 관련된 황도 십이궁 천사

베레베일 VEREVEIL

능력: 지식을 준다.

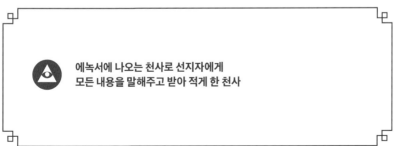

에녹서에 나오는 천사로 선지자에게
모든 내용을 말해주고 받아 적게 한 천사

베울리아 VEULIAH

이름의 뜻: "군림하는 왕"

능력: 성공할 수 있도록 돕는다.

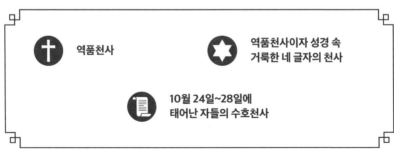

✝ 역품천사

★ 역품천사이자 성경 속 거룩한 네 글자의 천사

📜 10월 24일~28일에 태어난 자들의 수호천사

예후이아 YEHUIAH

이름의 뜻: "전지전능한 신"

능력: 조화와 이해를 가져다준다.

✝ 능품천사

✡ 능품천사이자 성경 속
거룩한 네 글자의 천사

📃 9월 3일~7일에
태어난 자들의 수호천사

269

예이알렐 YEIALEL

이름의 뜻: "세대를 만족하게 하는 신"

능력: 지성과 정신적 힘을 준다.

✝ 대천사

✡ 대천사이자 성경 속
거룩한 네 글자의 천사

📜 1월 6일~10일에
태어난 자들의 수호천사

예이아옐 YEIAYEL

이름의 뜻: "신의 오른손"

능력: 명성과 성공을 가져다준다.

✝ 좌품천사

★ 좌품천사이자 성경 속
거룩한 네 글자의 천사

📜 7월 7일~11일에
태어난 자들의 수호천사

옐라히아 YELAHIAH

이름의 뜻: "영원한 신"

능력: 군인을 보호한다.

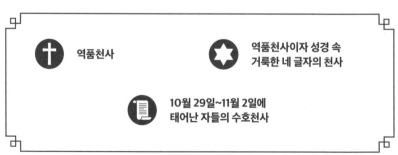

✝ 역품천사

✡ 역품천사이자 성경 속 거룩한 네 글자의 천사

📜 10월 29일~11월 2일에 태어난 자들의 수호천사

예라텔 YERATEL

이름의 뜻: "신성을 모독하는 자를 벌하는 신"

능력: 인간에게 시민의 규칙을 주입한다.

✝ 주품천사

★ 주품천사이자 성경 속 거룩한 네 글자의 천사

📜 8월 2일~6일에 태어난 자들의 수호천사

요미야엘 YOMYAEL

능력: 인간에게 지식을 가져다준다.

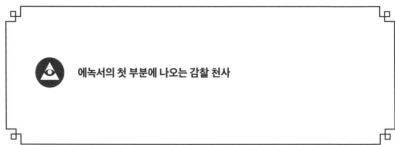

에녹서의 첫 부분에 나오는 감찰 천사

자아피엘 ZAAFIEL

능력: 허리케인을 다스리고 허리케인으로부터 인간을 보호한다.

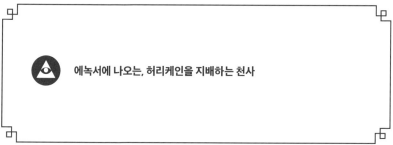

에녹서에 나오는, 허리케인을 지배하는 천사

자아메엘 ZAAMEEL

능력: 폭풍을 다스리고 폭풍으로부터 인간을 보호한다.

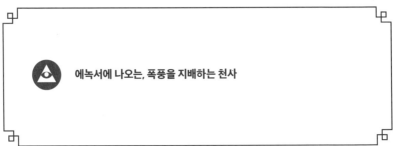

에녹서에 나오는, 폭풍을 지배하는 천사

자마엘 ZAMAEL

능력: 특별한 능력을 갖고 있지 않다.

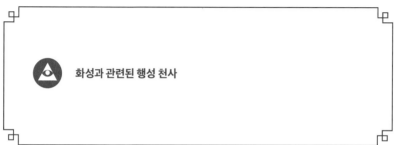

화성과 관련된 행성 천사

자케베 ZAQEBE

능력: 인간에게 지식을 가져다준다.

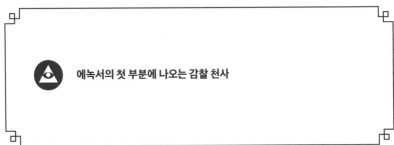

에녹서의 첫 부분에 나오는 감찰 천사

자와엘 ZAWAEL

능력: 사이클론을 다스린다.

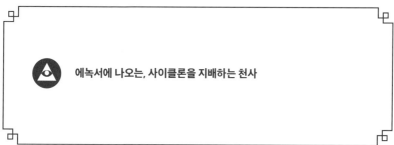

에녹서에 나오는, 사이클론을 지배하는 천사

제타키엘 ZETACHIEL

능력: 걷는 데 어려움이 있는 자를 돕는다.

대천사

전갈자리와 관련된
황도 십이궁 천사

지퀴엘 ZIQUIEL

능력: 지구에 가까이 있는 혜성들과 그 운행을 감독한다.

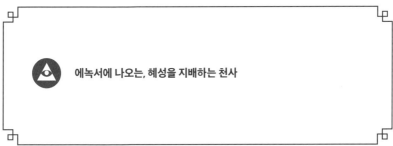

에녹서에 나오는, 혜성을 지배하는 천사

주리엘 ZURIEL

능력: 문제를 가진 자와 무력감에 빠진 자를 돕는다.

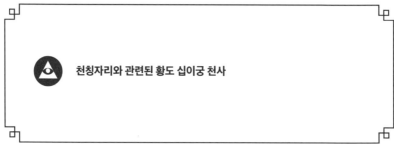

천칭자리와 관련된 황도 십이궁 천사

282

주티엘 ZUTIEL

능력: 특별한 능력을 갖고 있지 않다.

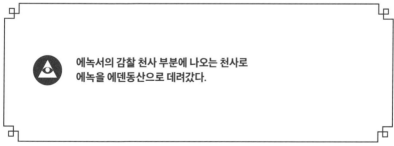

에녹서의 감찰 천사 부분에 나오는 천사로
에녹을 에덴동산으로 데려갔다.

숫자로 알아보는 천사

72

수호천사
수호천사는 인간에게 가장 친밀한 천사다.
신비주의적 문화의 천사들과 일치하며 나중에
가톨릭교에서 인정받았다.

11

대천사
유대교 신비주의 사상의
아홉 대천사(가톨릭교의 대천사 3명과
이슬람교의 대천사 2명을 포함한다.)
그리고 산달폰과 우리엘

30

감찰 천사
에녹서의 첫 부분인
'감찰 천사들의 책'에 언급된
200명의 천사에서 유래했다.

11

치유 천사
'솔로몬의 유언'에 묘사되어 있지만,
이제 더는 공식 교리의 일부가 아니다.

28

달의 천사

대천사 가브리엘이 이끄는
천사 계급

17

행성 천사

행성 천사와 관련된 내용은
종교에 따라 다양하다.

23

자연 현상과 관련된 천사

에녹서와 바돌로매 복음서,
고대 이야기와 전통 민속에 나오는 내용을 따른다.

72

성경 속 거룩한
네 글자의 천사

12

황도 십이궁 천사

참고문헌

Armellini, F., Sulla tua parola. Marzo-aprile 2021 – Messalino. Santa Messa quotidiana e letture commentate per vivere la parola di Dio, Shalom, 2020.

Cosentino, A. (서문과 번역, 주석, 편집), Testamento di Salomone, Città Nuova, 2013.

de Lubac, H., Il pensiero religioso del padre Teilhard de Chardin, Jaca book, 2018.

Dionigi l'Areopagita, Gerarchia celeste, Teologia mistica, Lettere, Città Nuova, 1986. (번역, 서문, 주석: L S. Lilla)

Erbetta, M. (편집자), Gli apocrifi del Nuovo Testamento, vol. I di III, Hoepli, 2000.

Garofalo, S. (편집자), La sacra Bibbia, versione CEI, CEM, 1974.

Haziel, Angeli, chi sono e a che cosa servono, Anima edizioni, 2010.

Kefir, J., La scienza dei sigilli di re Salomone, Psiche 2, 2017.

Penna, A., Gli angeli. Scoprirli, sentirli, toccarli, De Vecchi, 2020.

Sacchi, P., Gli apocrifi dell'Antico Testamento, UTET, 2013.

Teilhard de Chardin, P., Il fenomeno umano, Queriniana, 2020.

저자 및 일러스트레이터 소개

안제미 라비올로(ANGEMÌ RABIOLO)

안제미 라비올로는 기자와 카피라이터, 편집자로 활동하고 있다. 예술과 신학, 독서와 철학, 만화를 매우 좋아하며, 호기심이 많고 관심사가 다양하다. 초능력을 가질 수 있다면 순간이동 능력을 가질 것이다.

이리스 비아지오(IRIS BIASIO)

이리스 비아지오는 일러스트레이터이자 만화가다. 베니스 미술 아카데미에서 그래픽 아트와 판화 분야의 학위를 취득했다. 2016년에는 말과 그림으로 이야기하는 편집 프로젝트 〈네로 비테(Nero Vite)〉를 창안하고 만들었다.

Vivida

Vivida™ is a trademark property of White Star s.r.l.
2021 White Star s.r.l.
Piazzale Luigi Cadorna, 6
20123 Milan, Italy
www.whitestar.it
www.vividabooks.com

Angelology curated by Angemì Rabiolo and illustrated by Iris Biasio
Copyright © 2021 White Star s.r.l.
All rights reserved.
Korean translation copyright © 2022 Hans Media
Korean translation rights are arranged with White Star s.r.l. through AMO Agency.

천사 도감
일러스트로 보는
224명의 천사들

1판 1쇄 인쇄 | 2022년 7월 11일
1판 1쇄 발행 | 2022년 7월 22일

지은이 안제미 라비올로
일러스트 이리스 비아지오
옮긴이 이미영
펴낸이 김기옥

실용본부장 박재성
편집 실용1팀 박인애
영업 김선주
커뮤니케이션 플래너 서지운
지원 고광현, 김형식, 임민진

디자인 푸른나무 디자인(주)
인쇄 · 제본 민언프린텍

펴낸곳 한스미디어(한즈미디어(주))
주소 121-839 서울시 마포구 양화로 11길 13(서교동, 강원빌딩 5층)
전화 02-707-0337 | 팩스 02-707-0198 | 홈페이지 www.hansmedia.com
출판신고번호 제 313-2003-227호 | 신고일자 2003년 6월 25일

ISBN 979-11-6007-813-8 13650